動漫女角彩妝指南

著／姐川　彩妝監修／AKI

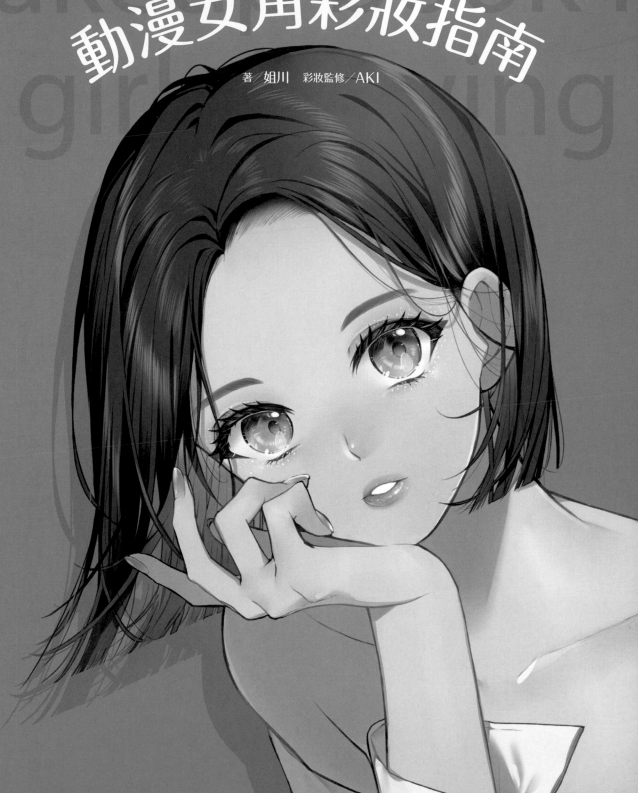

序

初次見面。

我是插畫家姐川。

本書旨在介紹透過彩妝描繪不同角色的方法。

只要稍微改變平時粗略繪製的眼影及口紅,就能頓時改變角色的氣質。

「我想畫出更有魅力的角色。」

「彩妝的種類有哪些?」

「我想增加展現角色魅力的手段!」

因應上述插畫畫手的心聲,本書的企劃誕生了。

光看美妝雜誌及彩妝書籍,很難將彩妝運用在角色身上。諸如難以想像的清秀妝容、自然妝容等的差異⋯⋯之類基本的知識,在本書中都會向各位介紹。

姐川

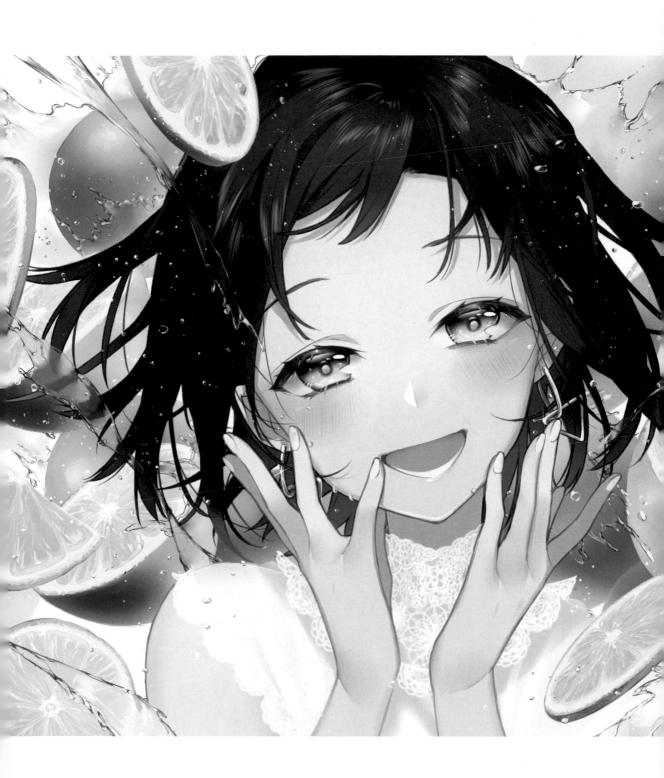

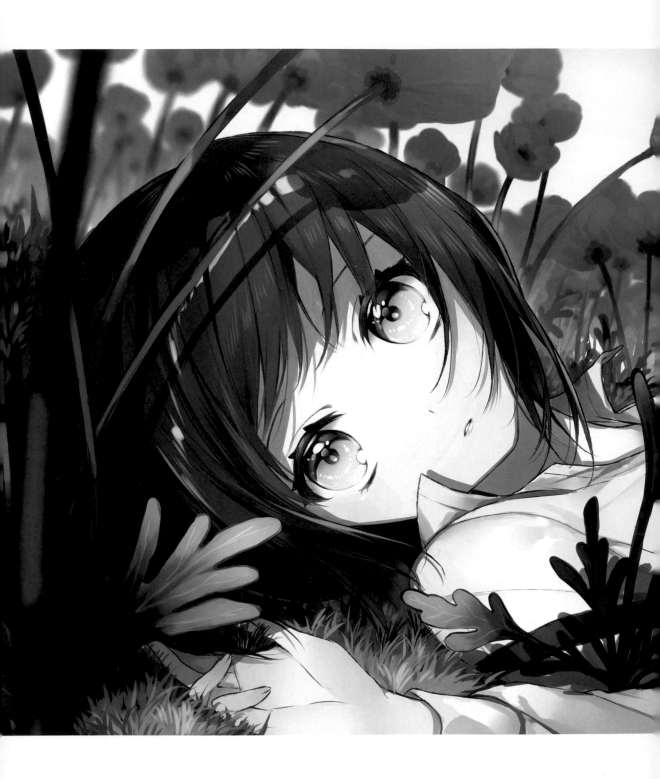

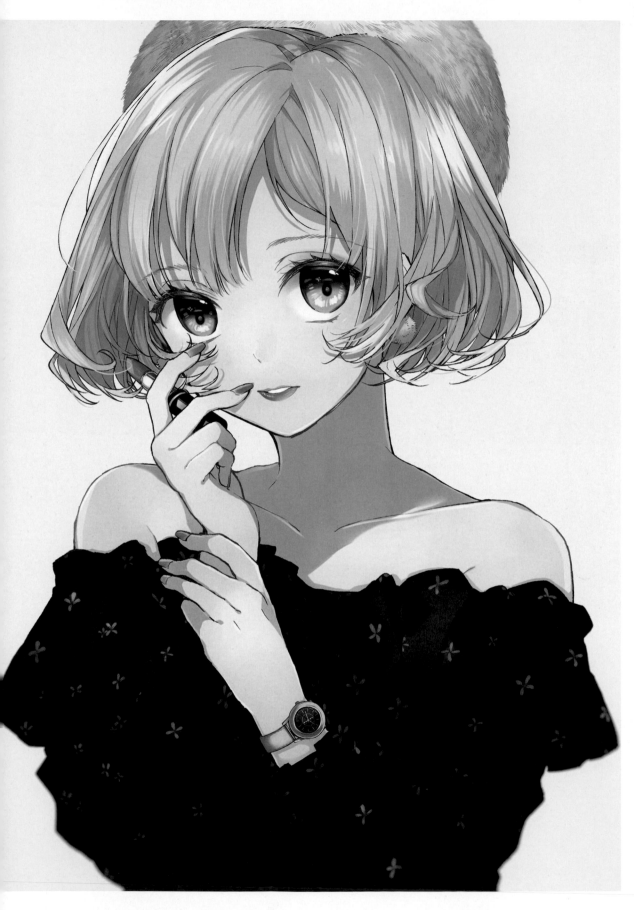

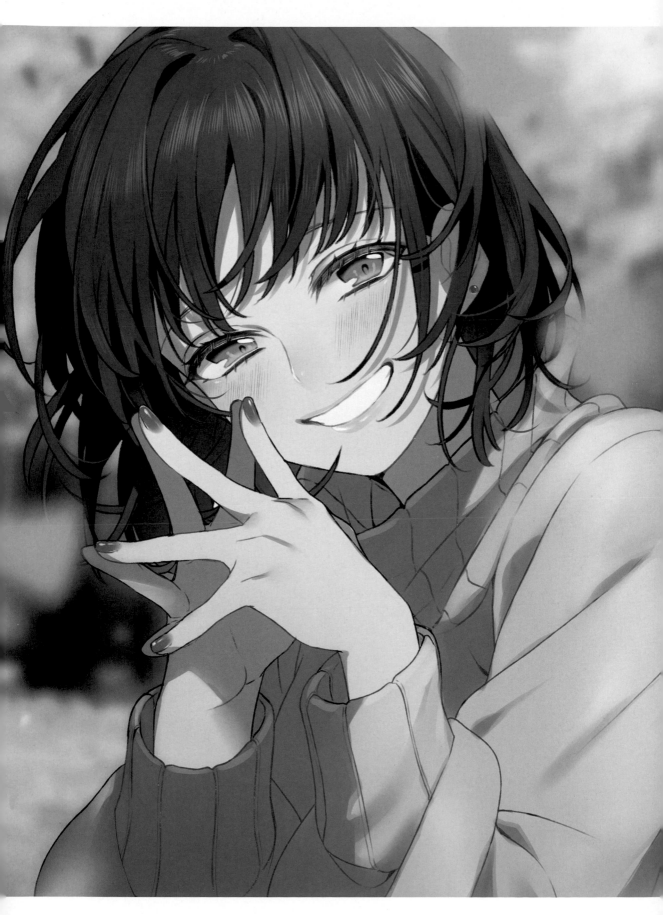

CONTENTS

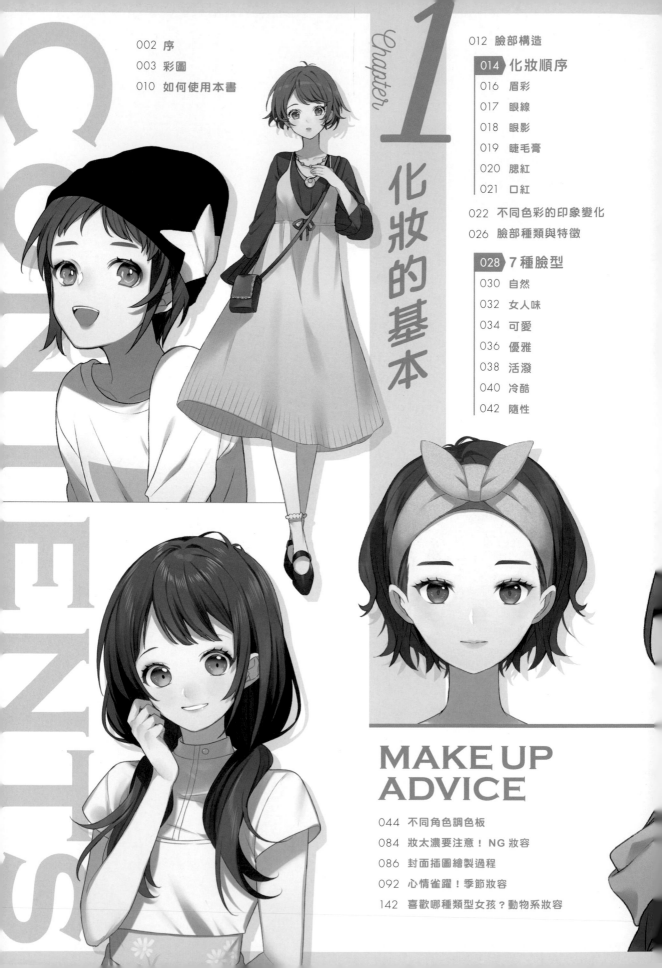

Chapter 1 化妝的基本

MAKE UP ADVICE

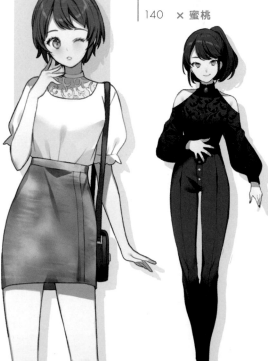

如何使用本書

本書分成3個階段來說明描繪彩妝插圖的畫法。Chapter 1 介紹臉型及基本化妝種類，Chapter 2 介紹正式的化妝技法，Chapter 3 介紹塑造角色個性的化妝。

Chapter 1

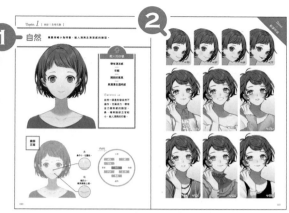

1 臉型分類
為呈現不同妝容給人的印象變化，將臉型限定為7種類型。

2 臉部化妝
上完本書所介紹的妝容後的臉部一覽。在所屬頁數會有詳細解說。

Chapter 2

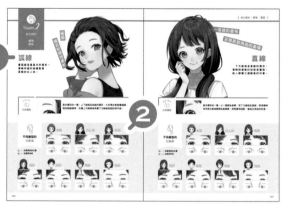

1 化妝技巧
介紹化妝的種類與技巧。

2 化妝技巧圖解
列出不同臉型的細部差異一覽表。

Chapter 3

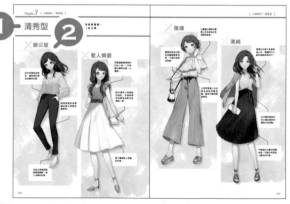

1 角色形象
藉由化妝與服裝的搭配組合來塑造角色的個性。

2 形象服裝
介紹適合形象妝容的服裝及其重點。

3 推薦臉型
從7種臉型當中介紹最適合形象服裝的臉型。

4 化妝技巧
詳細介紹形象化妝所使用的化妝技巧。

5 服裝的色彩變化
列出同樣的服裝與配件，不同的色彩組合所造成的印象差異一覽表。

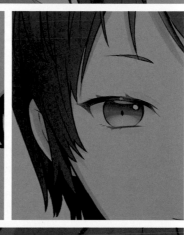

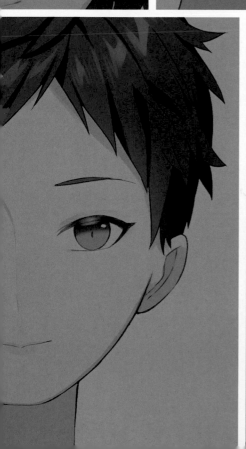
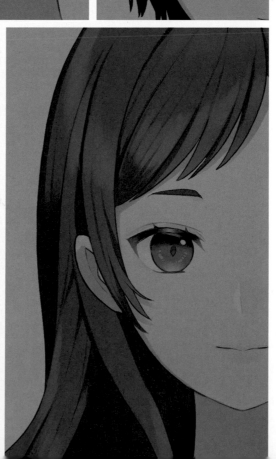

Chapter

1

化妝的基本

下筆畫插圖前，先熟記化妝的種類與順序等基礎知識吧。隨各部位的形狀及顏色不同，也會大幅改變臉部給人的印象。

臉部構造

開始化妝前，要先掌握構成臉部的各部位大小、形狀及角度等特徵。

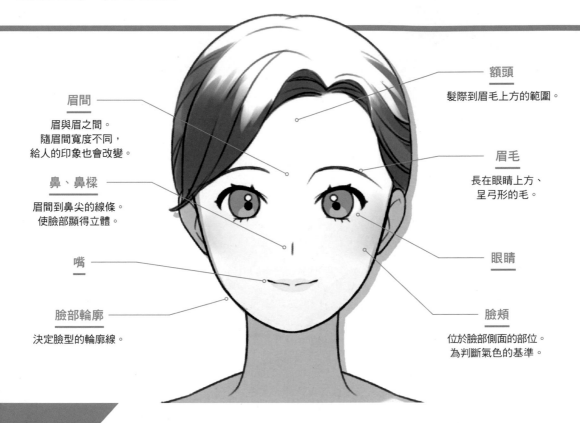

額頭
髮際到眉毛上方的範圍。

眉間
眉與眉之間。
隨眉間寬度不同，
給人的印象也會改變。

眉毛
長在眼睛上方、
呈弓形的毛。

鼻、鼻樑
眉間到鼻尖的線條。
使臉部顯得立體。

眼睛

嘴

臉部輪廓
決定臉型的輪廓線。

臉頰
位於臉部側面的部位。
為判斷氣色的基準。

眉毛與眼睛的構造

認識構成眉毛與眼睛的各部位位置。
眉毛是由眉頭、眉峰、眉尾所構成。

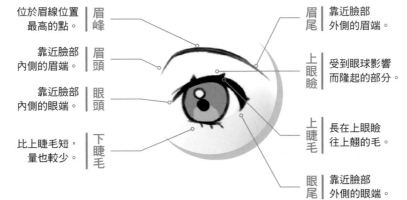

眉峰
位於眉線位置
最高的點。

眉頭
靠近臉部
內側的眉端。

眼頭
靠近臉部
內側的眼端。

下睫毛
比上睫毛短，
量也較少。

眉尾
靠近臉部
外側的眉端。

上眼瞼
受到眼球影響
而隆起的部分。

上睫毛
長在上眼瞼
往上翹的毛。

眼尾
靠近臉部
外側的眼端。

OTHER EYE

隨眼睛大小及角度不同，給人的印象也會改變。眉形最好配合眼型才顯得自然。

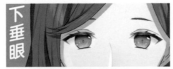

下垂眼
眼尾的位置比眼頭低，
呈現穩重的感覺。

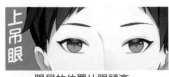

上吊眼
眼尾的位置比眼頭高，
呈現好強的感覺。

嘴部構造

掌握構成嘴部的各部位位置。
要意識到嘴唇的凹凸及彎曲部分。

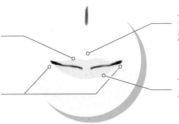

位於上方的嘴唇。
特徵是呈M字型。 | 上唇

連接上唇與下唇的
嘴巴兩端。 | 嘴角

人中溝 | 位於上唇中心的
凹陷部分。

下唇 | 位於下方的嘴唇。
比上唇稍厚。

OTHER LIP

嘴唇的形狀及厚度不同，
給人的印象也會改變。

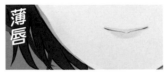

薄唇

藉由抑制嘴唇的厚薄，
呈現爽朗的感覺。

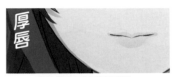

厚唇

藉由強調嘴唇的厚薄，
呈現豐厚且女性化的感覺。

POINT

化妝重點

上妝的基本部位為眉毛、眼瞼、眼睫毛、眼睛、臉頰及嘴唇6個部位。各部位使用的上妝方法
分別是眉彩、眼影、睫毛膏、眼線、腮紅及口紅。

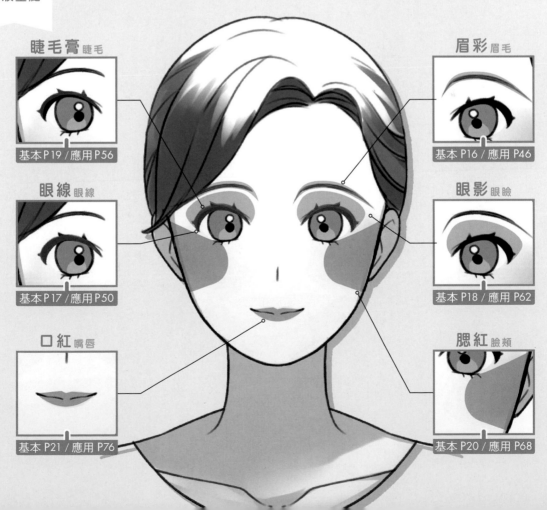

睫毛膏 睫毛
基本P19 / 應用P56

眉彩 眉毛
基本P16 / 應用P46

眼線 眼線
基本P17 / 應用P50

眼影 眼瞼
基本P18 / 應用P62

口紅 嘴唇
基本P21 / 應用P76

腮紅 臉頰
基本P20 / 應用P68

化妝順序

1 打底 膚色

一開始先調整最基本的膚色。選擇白皙透亮的膚色、健康的小麥色，或是曬成古銅色的膚色，然後塗上最符合角色印象的膚色。

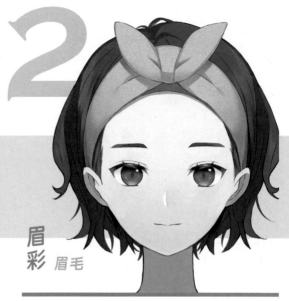

2 眉彩 眉毛

調整眉型。畫插圖時，有人只畫了一條線就完工，其實藉由變更眉毛粗細及眉形，更能豐富角色的個性。

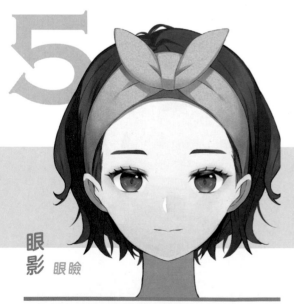

5 眼影 眼瞼

將彩色粉末塗在眼瞼及眼睛，增加色彩及陰影。塗上咖啡色系顯得自然，粉色系及藍色系則會強調眼睛。

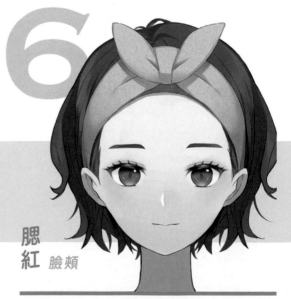

6 腮紅 臉頰

在臉頰刷上紅暈。使用粉紅色或橘色為基調與肌膚融合。隨著刷腮紅的部位及範圍的不同，能大幅改變表情的印象。

先確認開始上妝到完成為止的流程。
最好事先掌握各步驟的作用與效果。

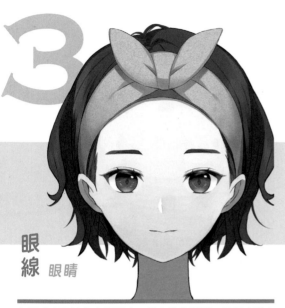

3 眼線 眼睛

在眼睛畫眼線來強調眼睛。具有修飾眼型，讓眼睛變大的效果。眼線畫得愈粗愈濃，更能加強上妝的氣氛。

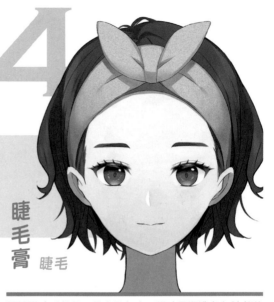

4 睫毛膏 睫毛

調節眼睫毛的量、長度及角度。眼睛是塑造角色臉部的重要要素。眼睫毛量少顯得自然，量多則顯得華麗。

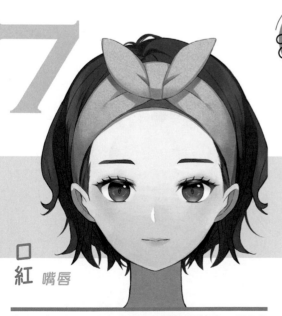

7 口紅 嘴唇

最後塗上口紅。口紅色彩能頓時改變整體氣氛，因此選色很重要。根據塗法也能讓嘴唇呈現潤澤感。

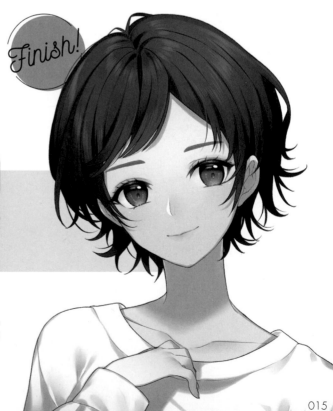

Finish!

眉彩

眉彩是在眉毛上化妝。

畫的時候要依眉頭、眉峰及眉尾位置來決定眉形。

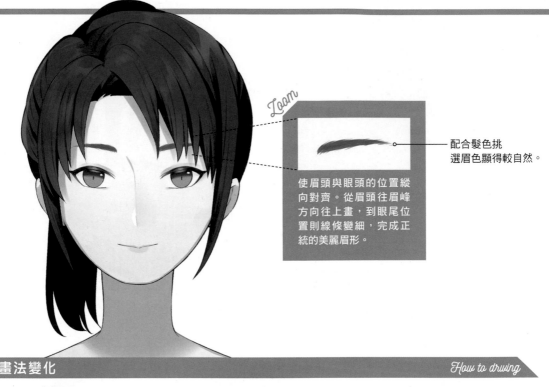

Zoom

配合髮色挑選眉色顯得較自然。

使眉頭與眼頭的位置縱向對齊。從眉頭往眉峰方向往上畫,到眼尾位置則線條變細,完成正統的美麗眉形。

畫法變化

How to drawing

細眉

乾淨洗練的線條,給人可愛的印象。適合女性化的角色。

淡眉

柔和而輪廓模糊的眉毛,給人溫文柔軟的印象。與眉毛周圍的膚色融合在一起。

直線眉

從眉頭到眉尾以直線方式畫眉,沒有畫出角度,給人冷靜知性的印象。

粗眉

給人凜然、意志堅強的印象。搭配露出一大片額頭的髮型,效果會更好。

濃眉

眉毛的輪廓清晰,給人成熟幹練的女性印象。是適合粗眉的上妝法。

曲線眉

在眉峰畫出緩緩的弧線,給人溫柔可愛的印象。適合略帶稚氣的臉型。

眼線

眼線是在眼睛邊緣上的妝。
沿著眼睛輪廓畫眼線。

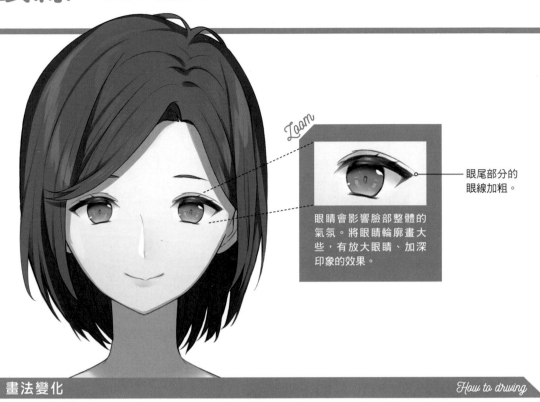

Zoom

眼尾部分的
眼線加粗。

眼睛會影響臉部整體的
氣氛。將眼睛輪廓畫大
些，有放大眼睛、加深
印象的效果。

畫法變化 *How to drwing*

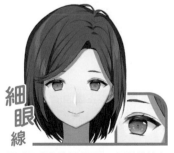

細眼線

眼睛露出些許銳利眼光，用於描繪小
眼睛、五官輪廓較淺及男性化臉時效
果很好。

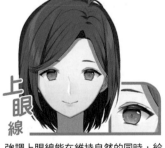

上眼線

強調上眼線能在維持自然的同時，給
人眼睛明亮的印象。

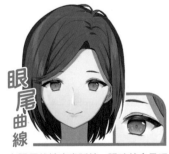

眼尾曲線

在眼尾的輪廓畫弧線，眼睛就會呈現
溫柔的氣氛。這種上妝法亦適用於下
垂眼。

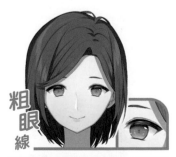

粗眼線

將上眼瞼到眼尾的線條加粗，就能突
顯眼睛，使眼睛看起來變大。

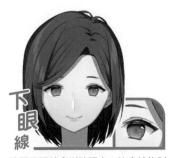

下眼線

強調下眼線會增強眼力。注意線條別
畫得太深，否則會顯得太花俏。

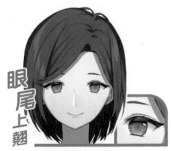

眼尾上翹

在眼尾畫一條上翹的眼線，給人眼睛
細長的印象。訣竅在於從上眼瞼開始
稍微往外翹。

眼影

眼影是在眼睛周圍上的妝。
在眼睛上色，增添陰影。

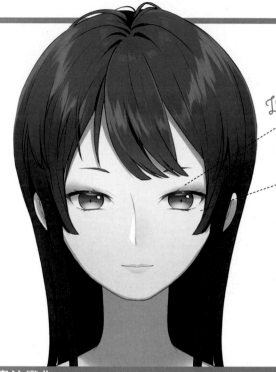

Zoom

主要是在眼睛到眼尾的
上眼瞼範圍，稱作眼窩
的部位塗上主要色彩。
有時也會塗在稱作淚袋
的下眼瞼部分。

眼尾塗上深色，整體
看起來會更俐落。

畫法變化

How to drawing

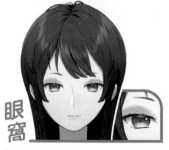

眼窩

眼窩整體加上陰影。畫太濃會給人花
俏的印象，要注意。

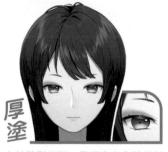

厚塗

由於陰影明顯，呈現出有上妝的氣
氛。使用花俏的顏色會顯得華麗。

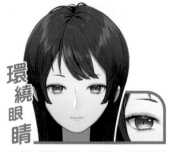

環繞眼睛

如同包圍眼睛般加上陰影。能使眼睛
顯得更大，增強眼力。

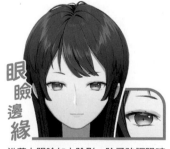

眼瞼邊緣

沿著上眼瞼加上陰影。除了強調眼睛
外，眼睛也會顯得細長。

薄塗

以自然的陰影若無其事地強調眼睛。
用作強調眼睛效果也很好。

臥蠶

強調臥蠶的陰影。注意塗的範圍，以
免看起來像黑眼圈。

睫毛膏

睫毛膏是在眼睫毛上化妝。
藉由調整眼睫毛的長度及濃密度來塑造眼睛印象。

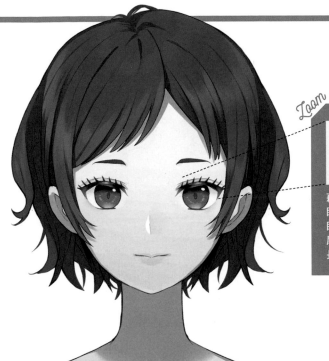

Zoom

睫毛根部較粗，
末梢細長。

藉由加長眼睫毛或增加眼睫毛的濃密度，能讓眼睛顯得華麗。強調眼尾部分，能給人眼睛細長的印象。

畫法變化　　　　　　　　　　*How to drawing*

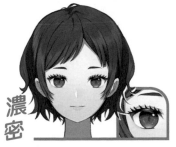

濃密
眼睛顯得很華麗，眼睛也炯炯有神，想塑造女性化、令人印象深刻的眼睛時非常推薦。

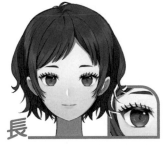

長
眼睛顯得又大又圓，呈現出人偶般的可愛感。睫毛的捲翹度也會改變印象。

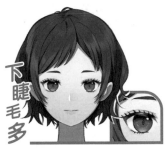

下睫毛多
強調眼睛的高度，呈現女性化的眼睛。要注意過於顯眼會流於花俏。

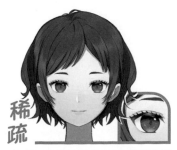

稀疏
眼睛給人俐落自然的印象。適用於樸素及男性化的臉型。

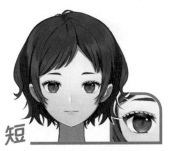

短
塑造出單純不加修飾的眼睛。眼力雖較弱，不過臉部給人自然的印象。

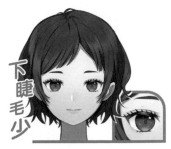

下睫毛少
加入重點就能強調眼睛。重點在於不要過度強調。

腮紅

腮紅是在臉頰上的妝。
加上紅暈具有使臉色變好、臉部更清晰的效果。

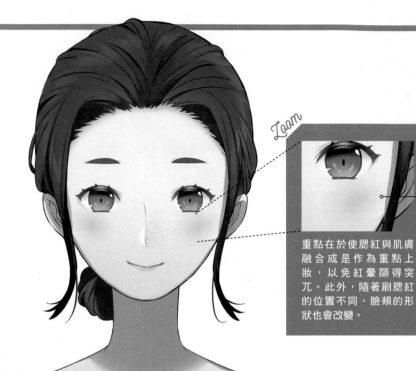

Zoom

刷上紅暈，使臉頰顯得更立體。

重點在於使腮紅與肌膚融合或是作為重點上妝，以免紅暈顯得突兀。此外，隨著刷腮紅的位置不同，臉頰的形狀也會改變。

畫法變化 *How to drwing*

濃

臉頰的紅暈較深，給人人偶般的印象。適用於可愛的少女角色。

範圍廣

刷上大範圍紅暈，使之與肌膚融合。呈現害羞的表情，增添性感。

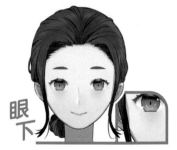

眼下

藉由強調眼睛的紅暈，給人可愛及性感兼具的慵懶印象。

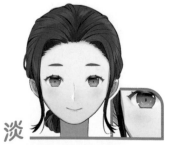

淡

淡淡的紅暈，給人自然且氣色好的印象。與自然妝容也很搭配。

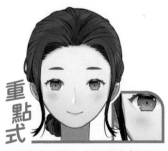

重點式

在顴骨刷上腮紅，臉部輪廓會顯得更清晰。亦可用於強調臉部。

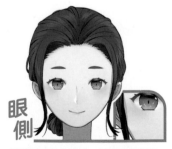

眼側

使臉部更具立體感，輪廓顯得削瘦。適用於冷酷的成熟女性。

口紅

口紅是在嘴唇上的妝。
隨唇線的形狀及顏色不同，也會大幅左右臉部的印象。

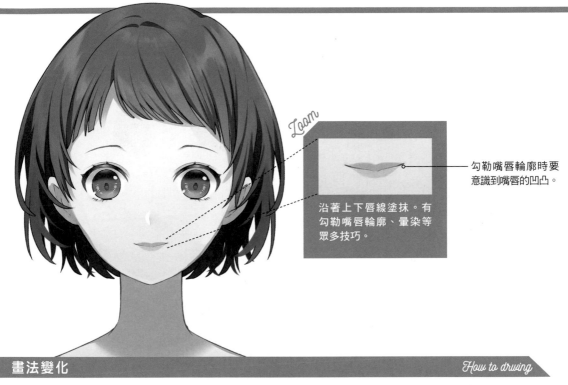

Zoom

勾勒嘴唇輪廓時要
意識到嘴唇的凹凸。

沿著上下唇線塗抹。有
勾勒嘴唇輪廓、暈染等
眾多技巧。

畫法變化

How to druing

濃
顏色較深色彩鮮明的口紅。上唇加些
陰影能增加立體感。

厚
溢出唇線外的嘴唇輪廓。呈現豐厚性
感的嘴唇。

潤澤
加入高光，呈現帶有潤澤感的嘴唇。
表現出豐滿水潤的嘴唇。

淡
顯出有血色的有色口紅。使嘴唇輪廓
逐漸與膚色融合。

薄
僅增添陰影的唇線。使用自然色呈現
自然氣息，使用深色則變成強調色。

柔和
不帶潤澤、質感柔和的嘴唇。特徵是
顯色佳，亦適合個性妝容。

不同色彩的印象變化

同樣的妝也會隨著使用顏色及塗法不同而改變臉部風格。

暖色

諸如粉紅色、橘色、咖啡色等溫暖的色彩，可營造出溫和柔軟的印象。

以粉紅色為主的色彩構成。
眼睛及臉頰統一使用甜蜜的粉紅色，
給人少女般的印象。
營造出柔和可愛的感覺。

粉紅色基調

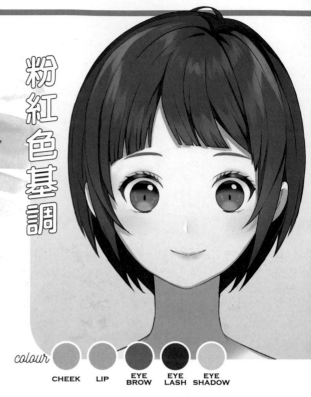

colour

CHEEK LIP EYE BROW EYE LASH EYE SHADOW

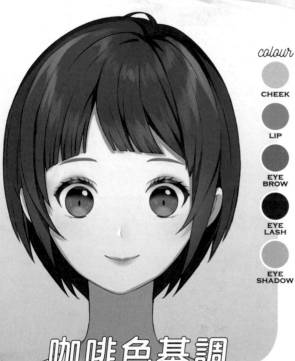

colour

CHEEK

LIP

EYE BROW

EYE LASH

EYE SHADOW

咖啡色基調

以咖啡色為主的色彩構成。
總結使用沉穩的色彩，營造出裸色氣氛。
沉靜且女性化的眼睛極具魅力。

colour

CHEEK

LIP

EYE BROW

EYE LASH

EYE SHADOW

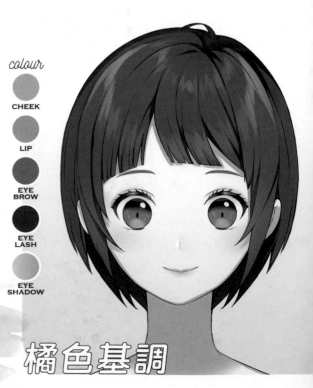

以橘色為主的色彩構成。
表情顯得開朗有活力，
營造出華麗熱情的印象。

橘色基調

冷色

諸如紫色、藍色、
勃艮第酒紅色等冷色，
可營造出冷酷幹練的印象。

以紫色為主要色彩構成。
冷漠色彩的眼影與細長眼的搭配絕佳。
口紅則適用略顯陰暗的顏色。

紫色基調

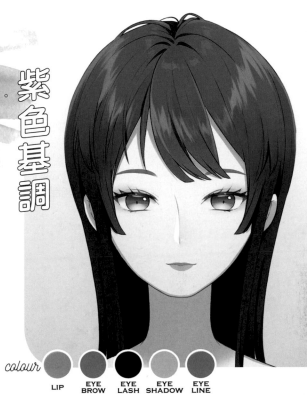

colour

LIP

EYE
BROW

EYE
LASH

EYE
SHADOW

EYE
LINE

colour

LIP	EYE BROW	EYE LASH	EYE SHADOW	EYE LINE

藍色基調

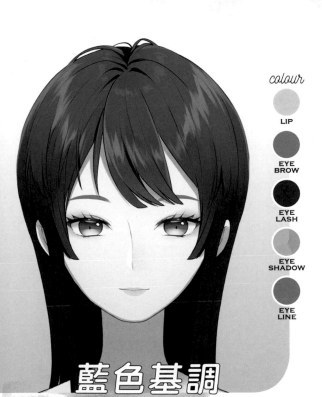

以藍色為主的色彩構成。
由於色彩較強烈，因此畫出層次，
呈現擁有透明感的眼睛。
嘴唇則用色簡單，呈現脫俗感。

colour

LIP

EYE
BROW

EYE
LASH

EYE
SHADOW

EYE
LINE

酒紅色基調

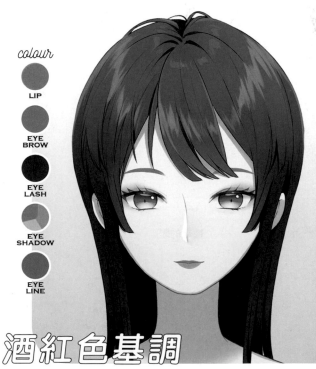

以勃艮第酒紅色為主的色彩構成。
透過混合多種色彩，
營造出高雅性感的感覺。
流露出成熟的女性韻味。

單色

使用單一色彩而不混色做出層次感的妝容。
營造出煙燻感。

以金色為主的色彩構成。
金色看似華麗，實則易與肌膚融合，
使眼睛自然上色。
加入亮粉更顯華麗。

金色基調

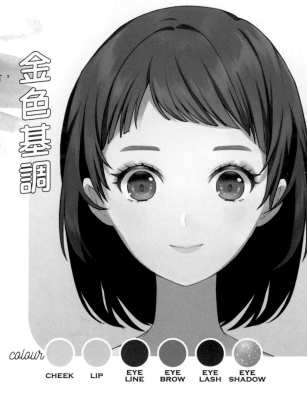

colour

CHEEK	LIP	EYE LINE	EYE BROW	EYE LASH	EYE SHADOW

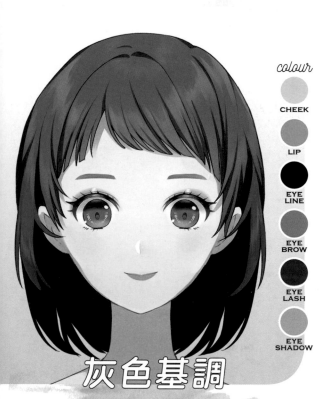

colour

CHEEK

LIP

EYE LINE

EYE BROW

EYE LASH

EYE SHADOW

灰色基調

以灰色為主的色彩構成。
慵懶的色彩營造出神祕的性感。
眼睛看起來也很知性。

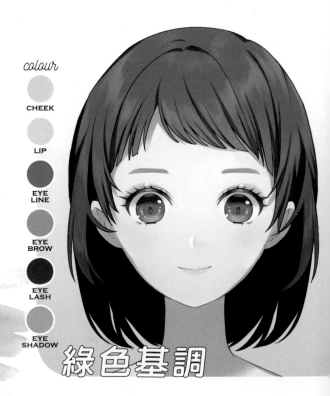

colour

CHEEK

LIP

EYE LINE

EYE BROW

EYE LASH

EYE SHADOW

以綠色為主的色彩構成。
使用個性化色彩突顯眼睛，
營造出時尚氣氛。

綠色基調

漸層

混合多種色彩或改變濃淡的多色上妝。
營造出自然且印象深刻的妝感。

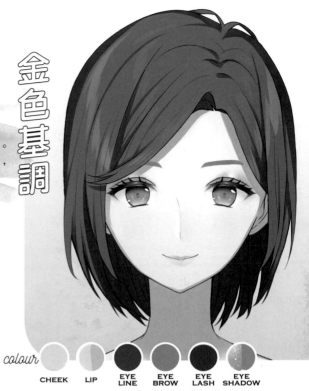

金色基調

以金色為主的色彩構成。
加入高光，讓眼瞼顯得更具立體感。
在兩層眼皮之間塗上深色作為強調，
能讓眼妝更俐落。

colour

CHEEK	LIP	EYE LINE	EYE BROW	EYE LASH	EYE SHADOW

colour

- CHEEK
- LIP
- EYE LINE
- EYE BROW
- EYE LASH
- EYE SHADOW

灰色基調

以灰色為主的色彩構成。
混合同色系顏色，
給人無光澤的柔和印象。
塗在眼尾的綠色為重點。

colour

- CHEEK
- EYE LINE
- EYE BROW
- EYE LASH
- EYE SHADOW

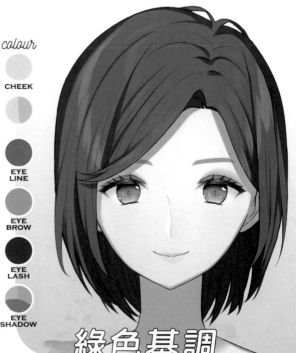

綠色基調

以綠色為主的色彩構成。
藉由混合多種顏色做出濃淡效果，
就會變成有深度的色調。

臉部種類與特徵

臉部印象可分成數種類型，各有特徵。一起來將這些特徵運用在角色化妝上吧。

小孩臉

臉部五官的平衡往外延伸，並向下集中。兩眼的間距較寬。童顏。

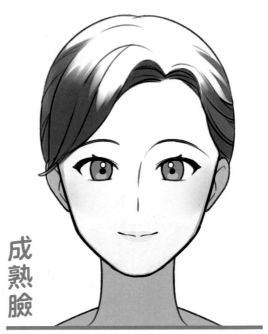

成熟臉

臉部五官的平衡往外延伸，並向上集中。兩眼的間距較窄。凜然臉。

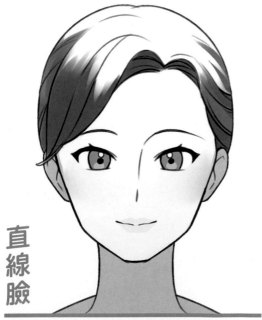

直線臉

臉部輪廓較直線條，臉長。眼神銳利，鼻樑直挺。爽朗臉。

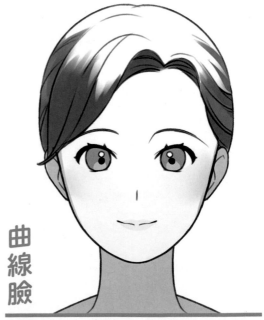

曲線臉

臉部輪廓較圓滑，略帶肉感。眼睛大而圓，鼻形渾圓。柔和臉。

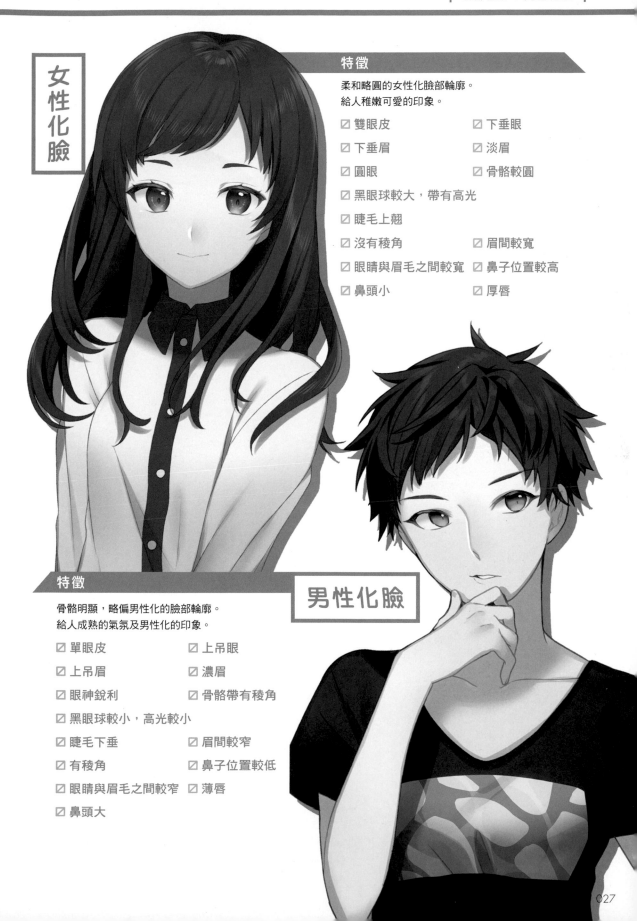

女性化臉

特徵

柔和略圓的女性化臉部輪廓。
給人稚嫩可愛的印象。

☑ 雙眼皮　　　　　　☑ 下垂眼

☑ 下垂眉　　　　　　☑ 淡眉

☑ 圓眼　　　　　　　☑ 骨骼較圓

☑ 黑眼球較大，帶有高光

☑ 睫毛上翹

☑ 沒有稜角　　　　　☑ 眉間較寬

☑ 眼睛與眉毛之間較寬　☑ 鼻子位置較高

☑ 鼻頭小　　　　　　☑ 厚唇

特徵

男性化臉

骨骼明顯，略偏男性化的臉部輪廓。
給人成熟的氣氛及男性化的印象。

☑ 單眼皮　　　　　　☑ 上吊眼

☑ 上吊眉　　　　　　☑ 濃眉

☑ 眼神銳利　　　　　☑ 骨骼帶有稜角

☑ 黑眼球較小，高光較小

☑ 睫毛下垂　　　　　☑ 眉間較窄

☑ 有稜角　　　　　　☑ 鼻子位置較低

☑ 眼睛與眉毛之間較窄　☑ 薄唇

☑ 鼻頭大

7種臉型

臉部印象可分成 7 種類型。使用圖表來比較，
設定角色時會比較容易。

小孩臉

隨性

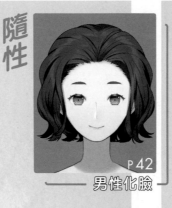

男性化臉
P42

可愛

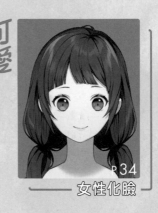

女性化臉
P34

活潑

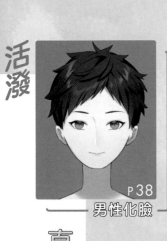

男性化臉
P38

自然

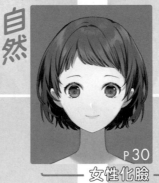

女性化臉
P30

直線臉

曲線臉

冷酷

男性化臉
P40

優雅

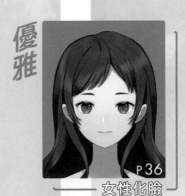

女性化臉
P36

女人味

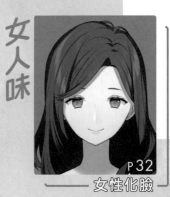

女性化臉
P32

成熟臉

ANOTHER HAIR STYLE

其他髮型 髮型是改變臉部印象的重大因素。
不妨將長髮與短髮區分開來。

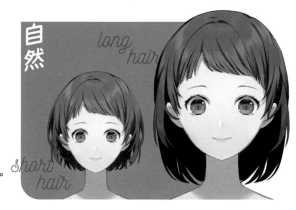

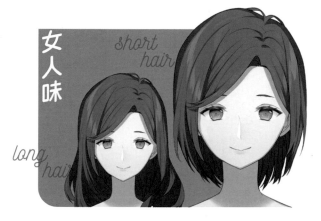

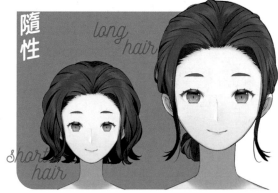

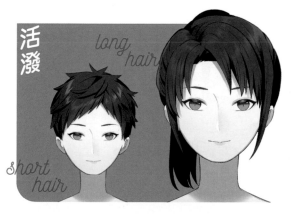

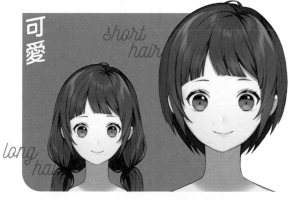

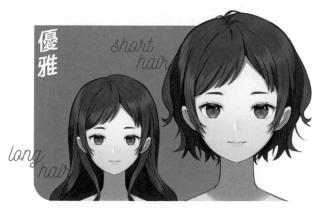

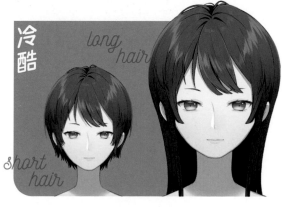

自然

黑眼球略小為特徵，給人清爽及清潔感的臉型。

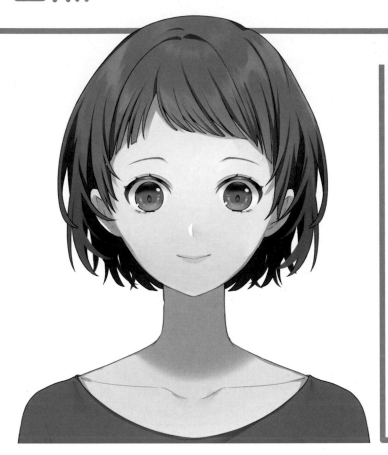

給人的印象

帶有清涼感

——

年輕

——

開朗的氣氛

——

具潤澤及透明感

Natural is...

自然一詞是形容自然不造作。充滿活力，帶有全力衝刺感的臉型。鼻、嘴等臉部五官較小，給人清爽的印象。

臉部五官

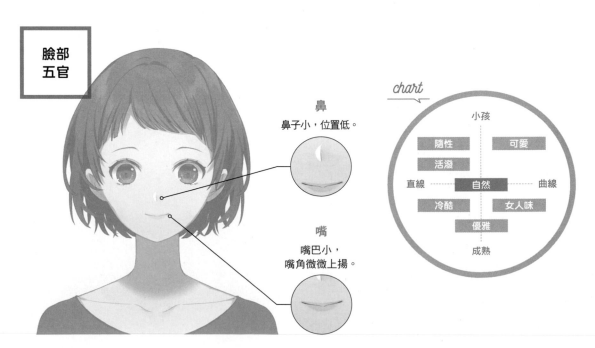

鼻

鼻子小，位置低。

嘴

嘴巴小，
嘴角微微上揚。

chart

小孩

隨性　　可愛

活潑

直線 —— 自然 —— 曲線

冷酷　　女人味

優雅

成熟

▶P50

▶P57

▶P69

▶P77

▶P99

▶P100

▶P119

▶P124

▶P126

▶P131

女人味

有著溫柔的眼睛與豐腴的雙唇，為突顯甜美女人味的臉型。

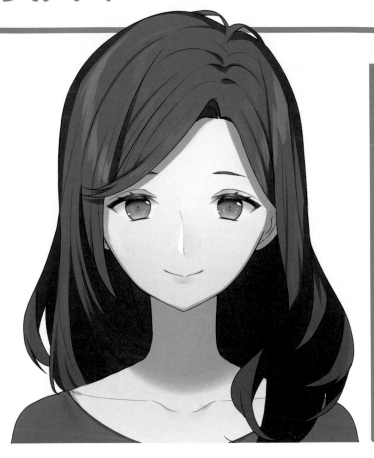

給人的印象

成熟女性
—
清秀高雅
—
溫柔的氣氛
—
甜美溫柔

Feminine is...

女人味一詞是形容成熟
女性洗練的美。為端莊
優雅的臉型。以20歲以
上大姊姊為形象，也是
年輕女孩的憧憬。

臉部
五官

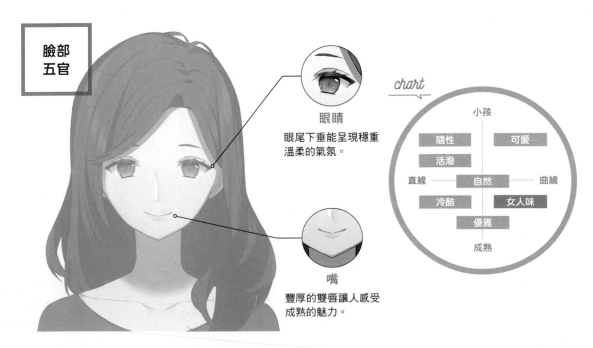

眼睛
眼尾下垂能呈現穩重
溫柔的氣氛。

嘴
豐厚的雙唇讓人感受
成熟的魅力。

chart

小孩

隨性　　可愛

活潑

直線　　自然　　曲線

冷酷　　女人味

優雅

成熟

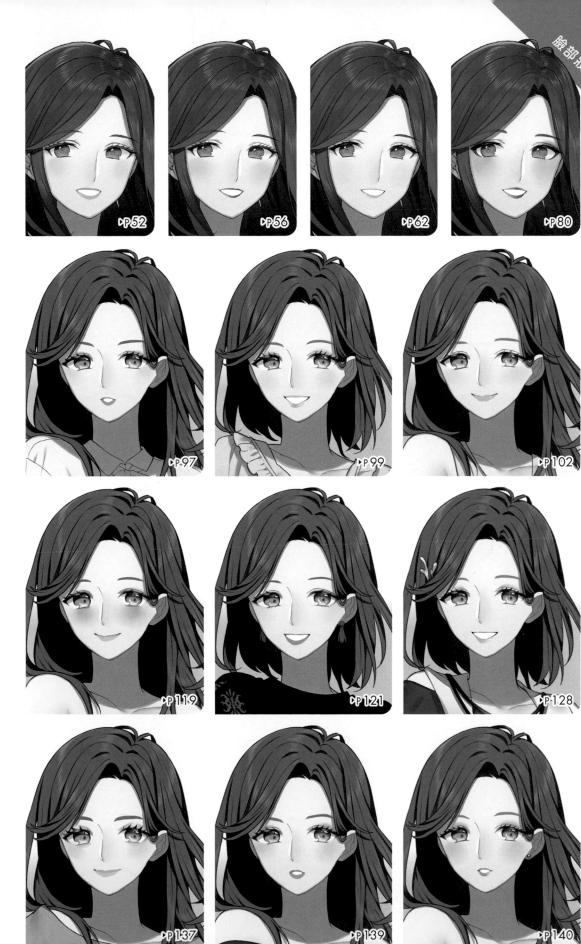

▶P52 ▶P56 ▶P62 ▶P80 ▶P97 ▶P99 ▶P102 ▶P119 ▶P121 ▶P128 ▶P137 ▶P139 ▶P140

可愛

特徵是渾圓的大眼睛，呈現天真爛漫少女感的臉型。

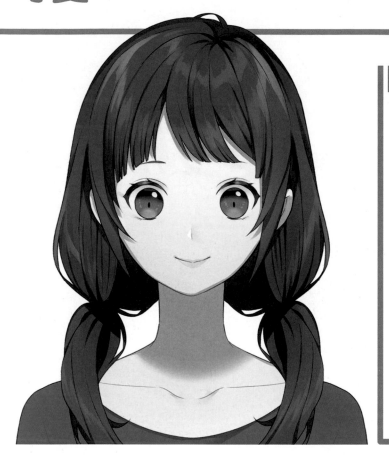

給人的印象

天真無邪的少女
—
小動物
—
柔和的氣氛
—
開朗擅長撒嬌

Cute is...

可愛一詞是形容少女稚氣未脫、惹人喜愛的形象。散發生澀純潔感的臉型。臉部輪廓、眼睛及嘴略帶圓潤，給人年輕的印象。

臉部五官

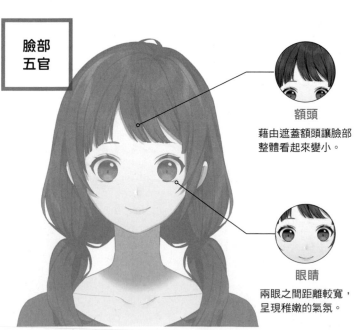

額頭
藉由遮蓋額頭讓臉部整體看起來變小。

眼睛
兩眼之間距離較寬，呈現稚嫩的氣氛。

chart

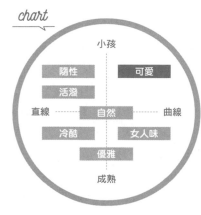

小孩

| 隨性 | | 可愛 |
| 活潑 | |

直線 ---- 自然 ---- 曲線

| 冷酷 | | 女人味 |
| | 優雅 |

成熟

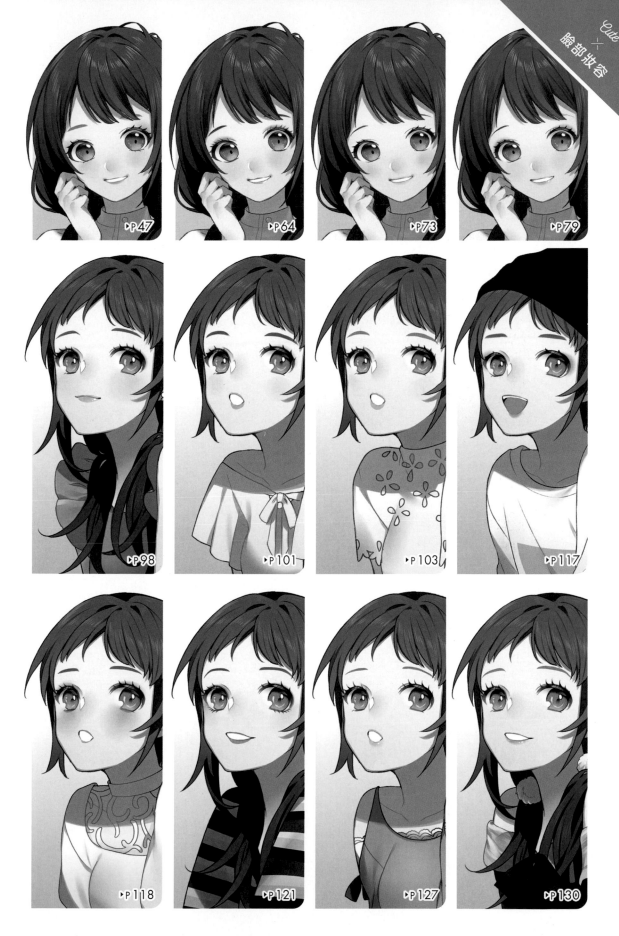

▶P47

▶P64

▶P73

▶P79

▶P98

▶P101

▶P103

▶P117

▶P118

▶P121

▶P127

▶P130

優雅

特徵是明顯的雙眼皮及高鼻子，為優雅高尚的臉型。

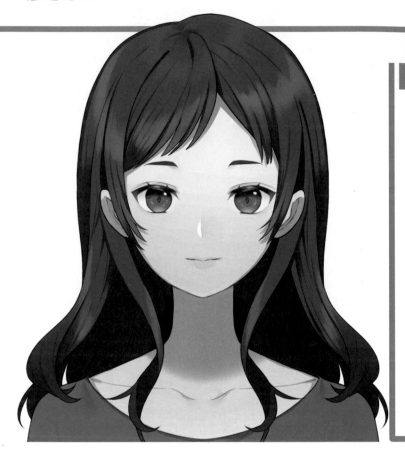

給人的印象

沉穩的成熟性感

—

美麗

—

閒適的氣氛

—

美而華麗

Elegant is...

優雅一詞是形容洗練的氣質。具備閒適的美，略帶些許女人味的臉型。臉部輪廓為鵝蛋型，兩頰豐腴。

臉部五官

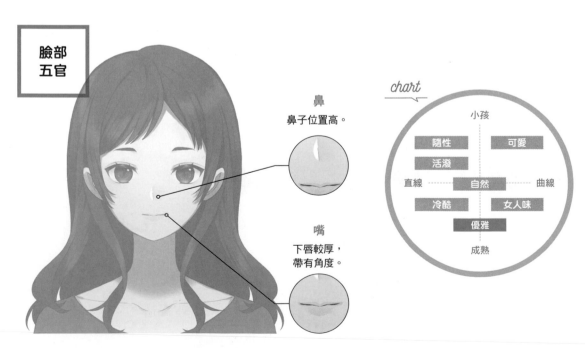

鼻
鼻子位置高。

嘴
下唇較厚，帶有角度。

chart

小孩

| 隨性 | | 可愛 |
| 活潑 | | |

直線 — 自然 — 曲線

| 冷酷 | | 女人味 |
| | 優雅 | |

成熟

▶P48

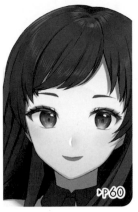

▶P60

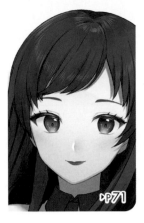

▶P71

▶P76

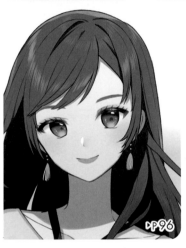

▶P96

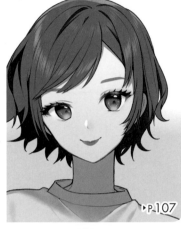

▶P.107

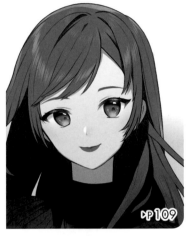

▶P109

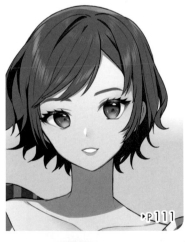

▶P111

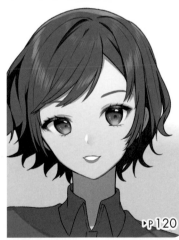

▶P120

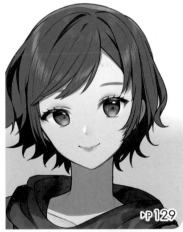

▶P129

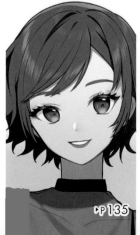

▶P135

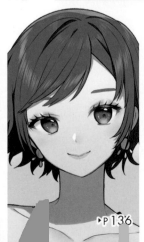

▶P136

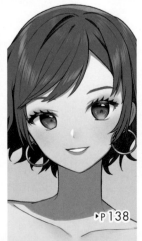

▶P138

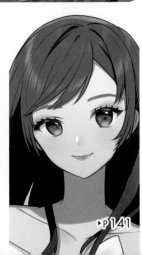

▶P141

Elegant × 臉部妝容

037

活潑

特徵為意志堅強的粗眉，眼睛炯炯有神、具有熱情魅力的臉型。

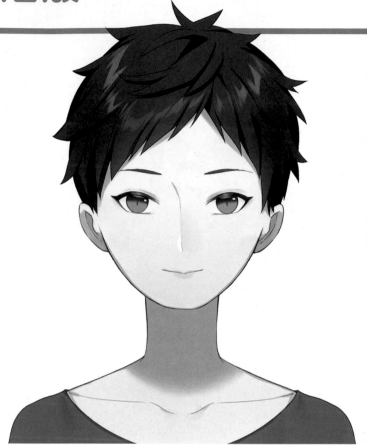

給人的印象

耿直
—
開朗活潑
—
強有力的氣氛
—
社交性強

Active is...

活潑一詞是形容積極活動的樣子。為向上心強、散發活力的臉型。五官立體，給人英氣煥發的印象。

臉部五官

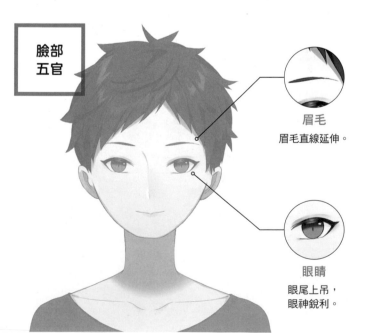

眉毛
眉毛直線延伸。

眼睛
眼尾上吊，
眼神銳利。

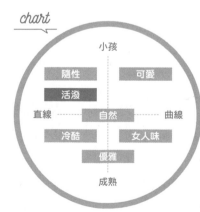

chart

小孩

| 隨性 | | 可愛 |
| 活潑 | | |

直線 —— 自然 —— 曲線

| 冷酷 | | 女人味 |
| | 優雅 | |

成熟

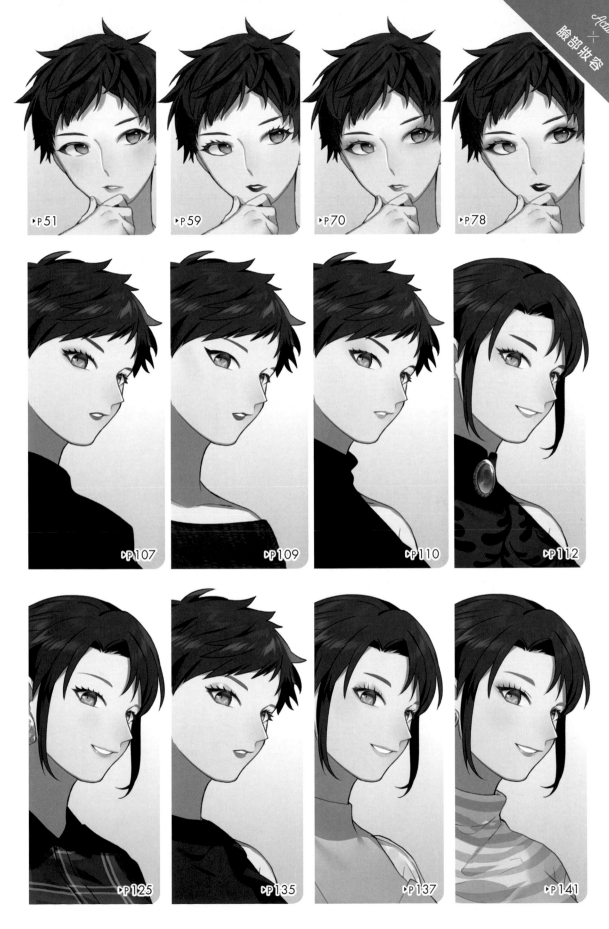

▸P51 ▸P59 ▸P70 ▸P78
▸P107 ▸P109 ▸P110 ▸P112
▸P125 ▸P135 ▸P137 ▸P141

不同角色 調色板

膚色、頭髮及眼睛等的配色是角色妝容的重要要素。
下面將介紹本書使用的臉型調色板。

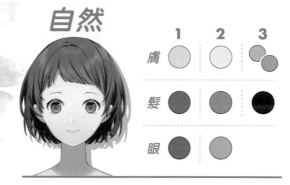

這次為了突顯彩妝，頭髮及眼睛都選用
沉穩的顏色。插圖上色時除了基調色
外，最好也要準備高光用的明亮色及陰
影用的暗沉色。藉由複數種色彩的疊色
或混色，就能讓插圖更有深度。

1基調色／**2**高光／**3**陰影

自然

	1	2	3
膚	●	●	●
髮	●	●	●
眼	●	●	

女人味

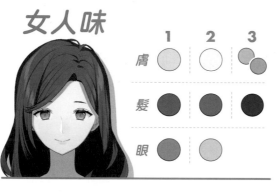

	1	2	3
膚	●	●	●
髮	●	●	●
眼	●	●	

隨性

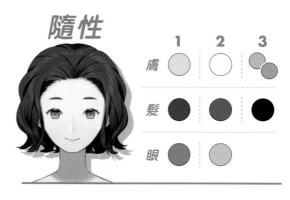

	1	2	3
膚	●	●	●
髮	●	●	●
眼	●	●	

活潑

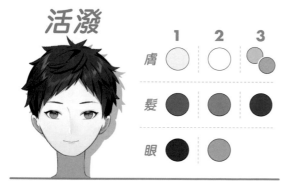

	1	2	3
膚	●	●	●
髮	●	●	●
眼	●	●	

可愛

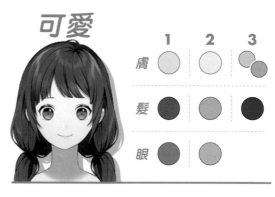

	1	2	3
膚	●	●	●
髮	●	●	●
眼	●	●	

優雅

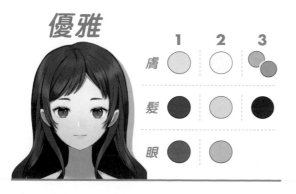

	1	2	3
膚	●	●	●
髮	●	●	●
眼	●	●	

冷酷

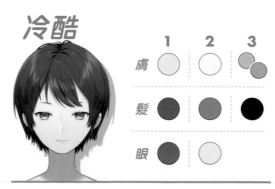

	1	2	3
膚	●	●	●
髮	●	●	●
眼	●	●	

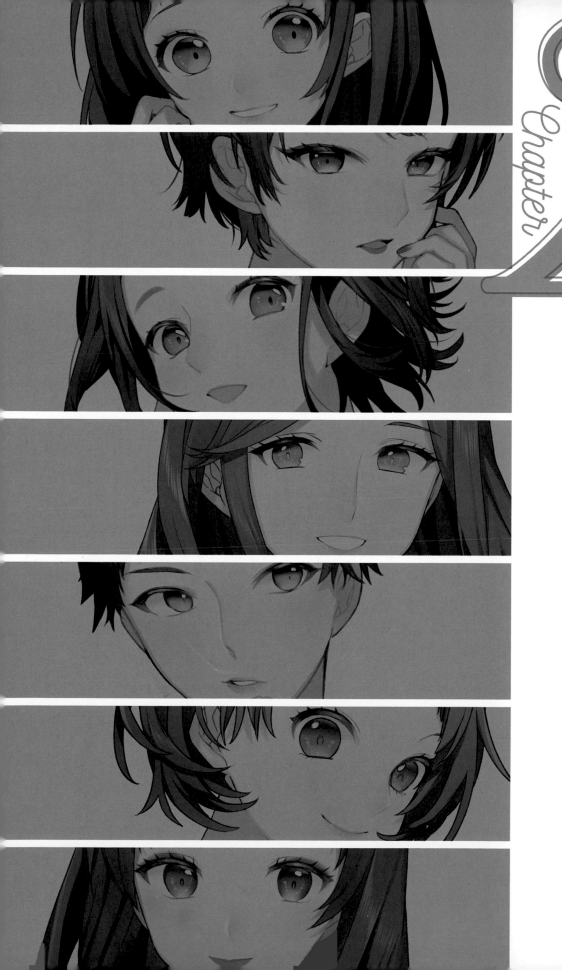

Chapter 2

化妝技巧

本章將介紹臉部各部位的化妝技巧。即使是同一種妝，想要展現個性，訣竅就在隨臉型不同加以變化。

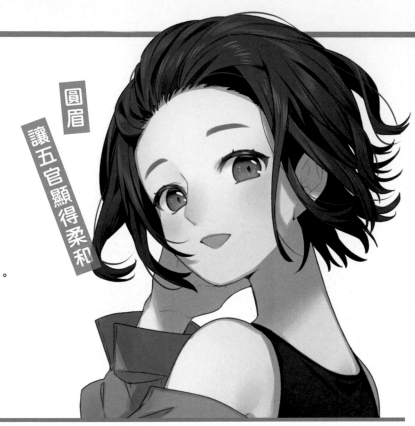

圓眉

讓五官顯得柔和

弧線

畫弧線是最基本的眉形。
眉峰和緩的曲線散發
高雅的女人味。

P O I N T

化妝重點

基本眉形的一種。上下線條呈曲線的眉形，大多場合都會畫細線，
想加粗線條時，先畫上方線條後再畫下方線條就能取得平衡。

不同臉型的
化妝術

☑ ---- 為眉頭起始位置
☑ ── 為眉頭角度

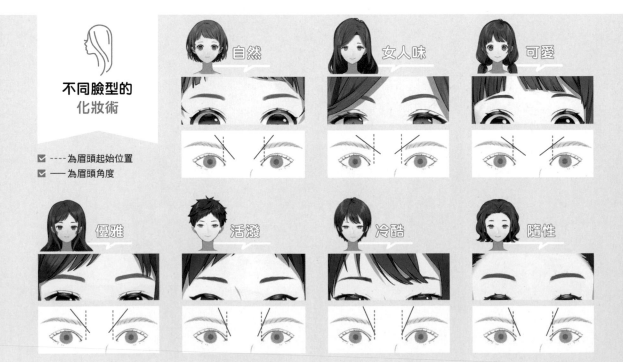

一直線的眉毛
呈現英氣煥發的表情

直線

下方線條呈直線的眉形。
眉峰到眉尾的斜面是重點。
給人聰慧又運動風的印象。

POINT
化妝重點

基本眉形的一種。以一直線為基調，若下方線條呈直線，即使眉峰
有角度也會被歸類為直線眉。與粗眉很搭配，營造出英挺的形象。

不同臉型的 化妝術

☑ ---- 為眉頭起始位置
☑ —— 為眉頭角度

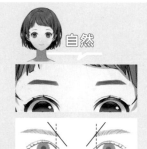

自然

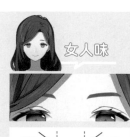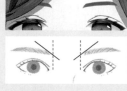

女人味

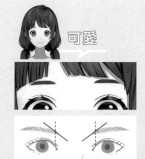

可愛

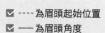
優雅

活潑

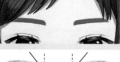
冷酷

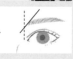
隨性

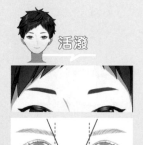

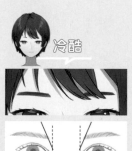

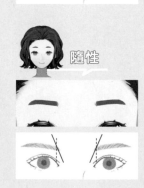

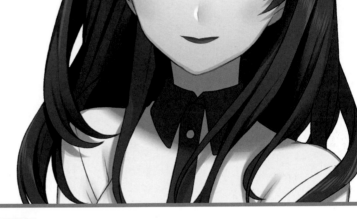

眉角

大幅勾勒眉峰角度的眉形。
是適合意志堅強女性的妝。

POINT

化妝重點

基本眉形之一。畫眉時眉頭到眉峰筆直延伸，眉峰到眉尾則稍微向後彎曲。從下方線條畫起較易維持平衡。

**不同臉型的
化妝術**

☑ ---- 為眉頭起始位置
☑ ── 為眉頭角度

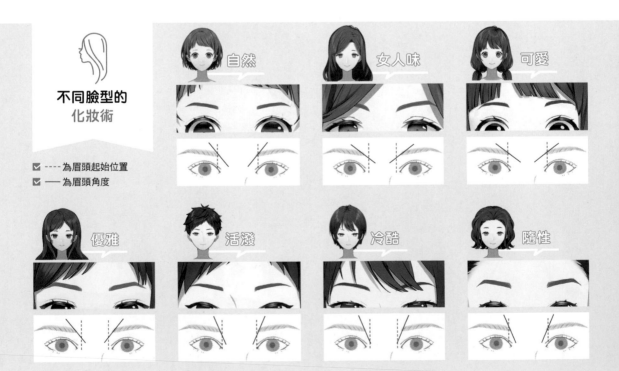

弧線	直線	眉角
×藍色	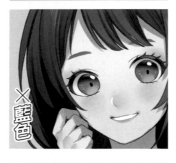×藍色	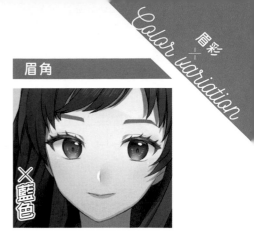×藍色
×咖啡色	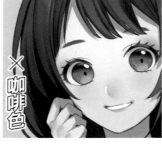×咖啡色	×咖啡色
×灰色	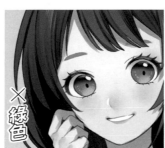×綠色	×紅色

複習重點

讓化妝更愉快 STEP UP

眉形差異可能看不太出來，可透過比較來掌握重點。

☑ ●眉頭／●眉峰／●眉尾

弧線 *arch*

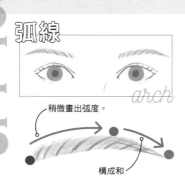

稍微畫出弧度。

構成和緩的曲線。

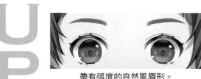

帶有弧度的自然風眉形。
眼睛給人柔和且亮麗的印象。

直線 *straight*

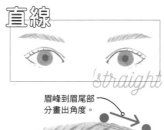

眉峰到眉尾部分畫出角度。

下方線條拉直。

直線條眉形。線條加粗，
眼睛就變得炯炯有神且帥氣。

眉角 *corner*

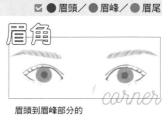

眉頭到眉峰部分的
上下線條呈平行線。

眉峰到眉尾部分則稍微彎曲。

強調眉峰角度的眉形。
若過度強調角度，會給人太剛強的印象。

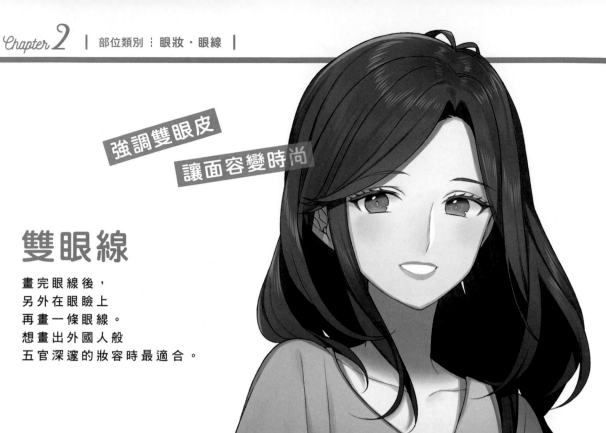

強調雙眼皮
讓面容變時尚

雙眼線

畫完眼線後，
另外在眼瞼上
再畫一條眼線。
想畫出外國人般
五官深邃的妝容時最適合。

POINT
化妝重點

這是能讓雙眼皮更明顯的化妝技巧。藉由有效使用眼線及畫在眼瞼上的眼線，就能強調眼瞼的摺痕，呈現五官立體的臉孔。

不同臉型的
化妝術

☑ ——沿著（紅色）的部分
畫眼線

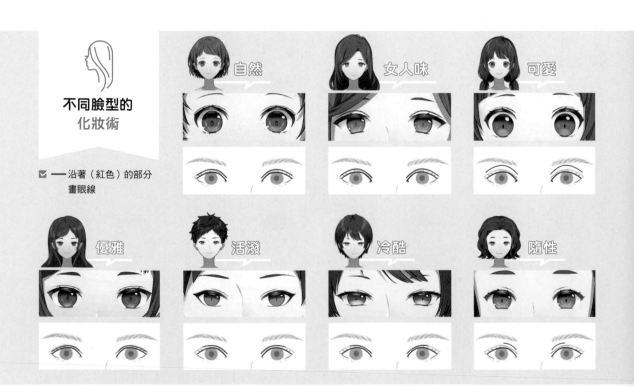

自然　女人味　可愛

優雅　活潑　冷酷　隨性

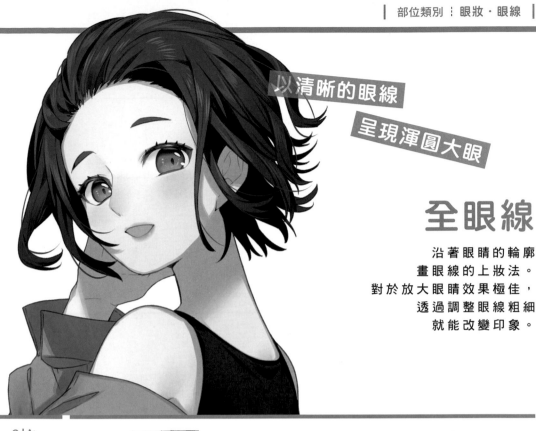

以清晰的眼線
呈現渾圓大眼

全眼線

沿著眼睛的輪廓
畫眼線的上妝法。
對於放大眼睛效果極佳，
透過調整眼線粗細
就能改變印象。

POINT

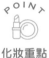

化妝重點

在眼睛周圍以清晰眼線勾邊的上妝技巧。透過改變上下眼線的幅度或是在黑眼球的上下部分畫上粗眼線，就能使渾圓大眼層次分明。

不同臉型的 化妝術

☑ ── 沿著（紅色）的部分畫眼線

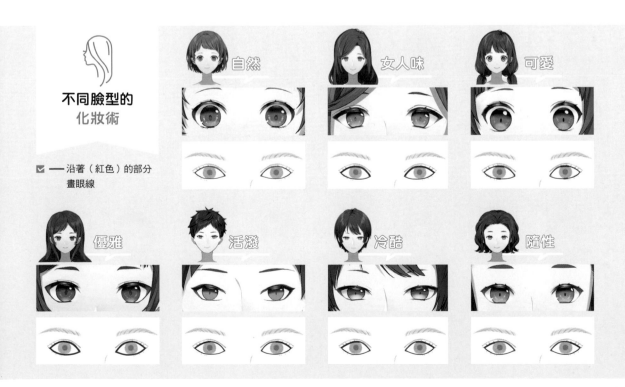

自然　　女人味　　可愛

優雅　　活潑　　冷酷　　隨性

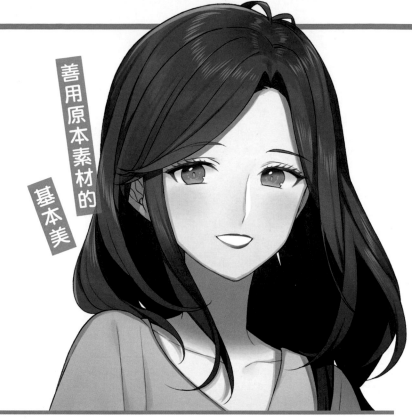

善用原本素材的 基本美

自然

意識到原本眼睫毛的
簡單眼妝。
在自然的氣氛下
強調眼睛的存在感。

POINT

化妝重點

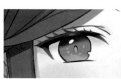

標準型。營造眼睫毛根根分明的亮麗雙眸。即使眼睫毛的長度相同，只要調節眼睫毛粗細就能大幅改變臉部印象。

不同臉型的 化妝術

☑ ── 的部分是強調重點
　 ── 的部分是調整重點

 自然

 女人味

 可愛

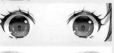

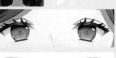

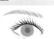

基本型。眼睫毛的粗細相同，到眼尾的睫毛長度逐漸加長。

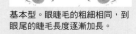

── 部分整體加粗，── 部分僅根部加粗。

── 部分僅根部加粗，強調眼睛的高度。

 優雅

 活潑

 冷酷

 隨性

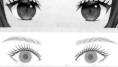

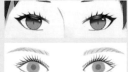

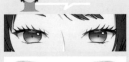

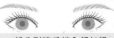

所有睫毛從根部到睫毛梢全都加粗。

── 部分根部加粗，── 部分維持原樣。

── 部分到睫毛梢全都加粗，── 部分僅根部加粗。

── 部分根部加粗，眼尾則維持原樣。

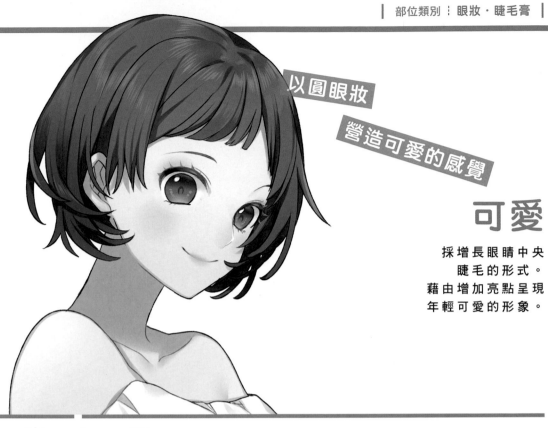

以圓眼妝

營造可愛的感覺

可愛

採增長眼睛中央
睫毛的形式。
藉由增加亮點呈現
年輕可愛的形象。

化妝重點

使黑眼球上方的眼睫毛比兩端還長的設計。強調了眼睛高度，營造
出渾圓可愛的大眼睛。柔和的印象為其特徵。

不同臉型的 化妝術

☑ ── 的部分是強調重點
　 ── 的部分是調整重點

　自然

　女人味

　可愛

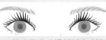

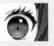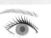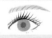

基本型。眼睫毛的粗細相同，僅
加長 ── 部分。

── 部分從睫毛根部到睫毛梢全
都加粗，── 部分僅根部加粗。

── 部分僅根部加粗，強調眼睛
的高度。

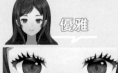　優雅

　活潑

　冷酷

　隨性

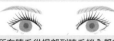

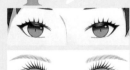

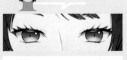

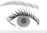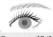

所有睫毛從根部到睫毛梢全都加
粗。

── 部分根部加粗，── 部分
維持原樣。

── 部分到睫毛梢全都加粗，
── 部分僅根部加粗。

── 部分根部加粗，── 部分
維持原樣。

以視線擄獲人心的
成熟女子

性感

眼尾的眼睫毛採拉長形式。
營造細長的雙眼,
非常適合成熟
有女人味的角色。

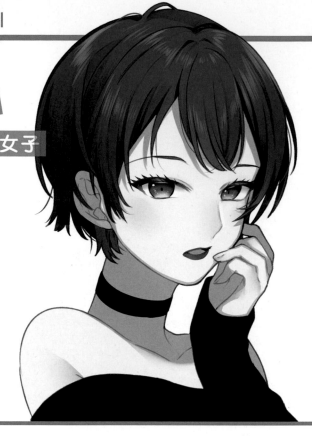

POINT

化妝重點

採加長眼頭到眼尾睫毛的設計。強調眼睛的橫長,營造出性感的細長雙眼。非常適合具備成熟魅力的女性。

不同臉型的
化妝術

☑ ── 的部分是強調重點
　 ── 的部分是調整重點

 自然

 女人味

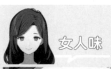 可愛

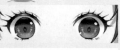

基本型。眼睫毛的粗細相同,僅加長 ── 部分。

── 部分整體加粗,眼尾側的 ── 部分僅根部加粗。

── 部分僅根部加粗,強調眼睛的高度。

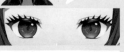 優雅

 活潑

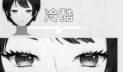 冷酷

 隨性

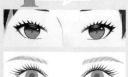

所有睫毛從根部到睫毛梢全都加粗。

── 部分根部加粗,── 部分維持原樣。

── 部分到睫毛梢全都加粗,── 部分僅根部加粗。

── 部分根部加粗,── 部分維持原樣。

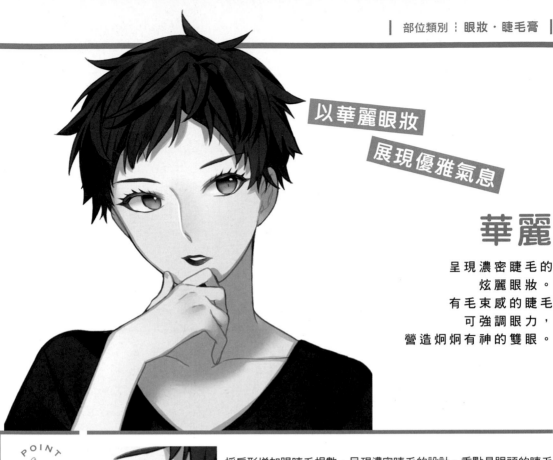

以華麗眼妝
展現優雅氣息

華麗

呈現濃密睫毛的
炫麗眼妝。
有毛束感的睫毛
可強調眼力，
營造炯炯有神的雙眼。

POINT

化妝重點

採扇形增加眼睫毛根數，呈現濃密睫毛的設計。重點是眼頭的睫毛要比眼尾的短。濃密睫毛可增強眼力，不僅具放大眼睛的效果，同時還能散發華麗感。

不同臉型的
化妝術

☑ —的部分是強調重點
— 的部分是調整重點

自然

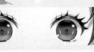

基本型。—部分到睫毛梢全都加粗，—部分僅根部加粗。

女人味

— 部分到睫毛梢全都加粗，—部分僅根部加粗。

可愛

—部分僅根部加粗，強調眼睛的高度。

優雅

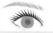
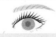

所有睫毛從根部到睫毛梢全都加粗。

活潑

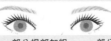

— 部分根部加粗，—部分維持原樣。

冷酷

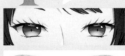

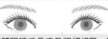

整體眼睫毛長度及粗細相同，呈扇形分布。

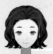
隨性

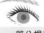

— 部分根部加粗，—部分維持原樣。

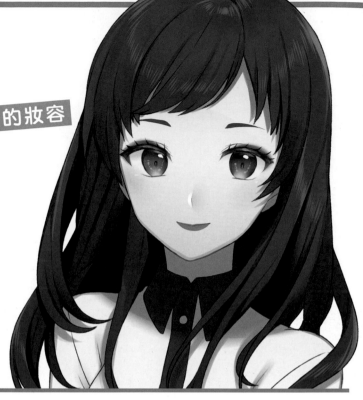

增長睫毛
令人神魂顛倒的妝容

迷人

藉由縮短眼頭睫毛
並拉長眼尾側睫毛的長度，
營造濃密感。
以女人味與氣質兼具的眼妝，
增添雙眸的魅惑度。

POINT
化妝重點

透過增長眼尾側的睫毛達到睫毛濃密的效果。睫毛給人比**性感**更濃密，比**華麗**更直線的印象。呈現散發莊重氣質的雙眼。

不同臉型的 化妝術

☑ ── 的部分是強調重點
　 ── 的部分是調整重點

自然
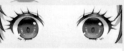
基本型。眼頭較短，── 部分睫毛長度一致。

女人味
── 部分到睫毛梢全都加粗，── 部分僅根部加粗。

可愛
── 部分僅根部加粗，強調眼睛的高度。

優雅

所有睫毛從根部到睫毛梢全都加粗。

活潑
── 部分根部加粗，── 部分維持原樣。

冷酷
── 部分到睫毛梢全都加粗，── 部分僅根部加粗。

隨性
── 部分根部加粗，── 部分維持原樣。

自然

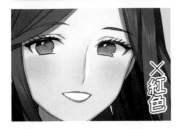

×紅色

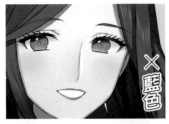

×藍色

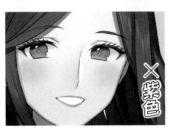

×紫色

可愛

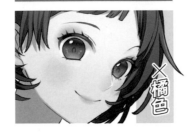

×橘色

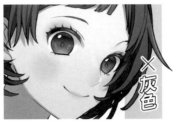

×灰色

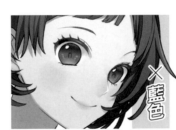

×藍色

性感

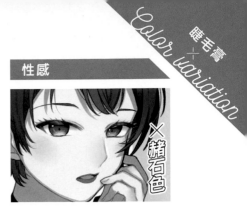

×赭石色

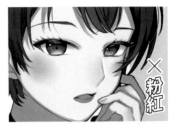

×粉紅

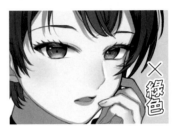

×綠色

華麗

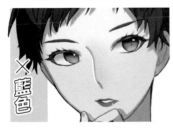

×藍色

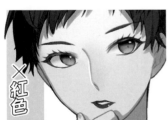

×紅色

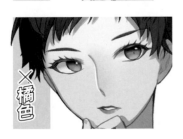

×橘色

迷人

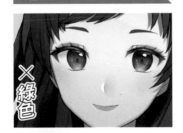

×綠色

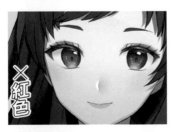

×紅色

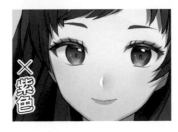

×紫色

巧妙修飾 眼部

讓化妝更愉快

STEP UP

試著在黑色基調的眼睫毛加入重點色。

眼尾

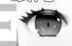 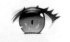

重點色不會過於顯眼，還能增強眼力。

上睫毛

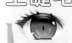 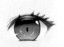

加入大量色彩，塑造令人印象深刻的眼睛。

下睫毛

由於面積較小，可選用鮮艷的深色。

Chapter 2

部位類別

眼妝
眼影

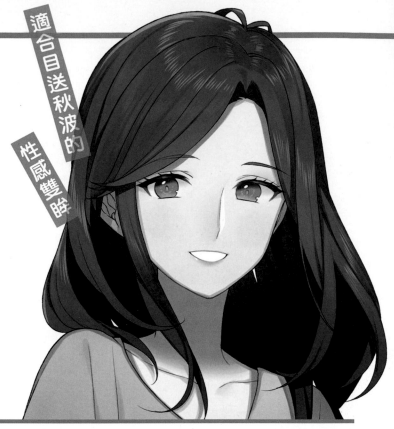

適合目送秋波的
性感雙眸

杏眼型

塑造眼睛中央渾圓的
杏眼的上妝技巧。
擁有一雙細長的
水靈大眼是
冷酷美女的特徵。

POINT

化妝重點

在眼際刷上最深的顏色。藉由刷上寬度大於眼睛橫長的眼影，使眼睛看起來變大。從眼窩往眼際方向逐漸加深眼影顏色，做出漸層感效果會更好。

不同臉型的
化妝術

☑ ●的部分顏色最深，做出漸層感

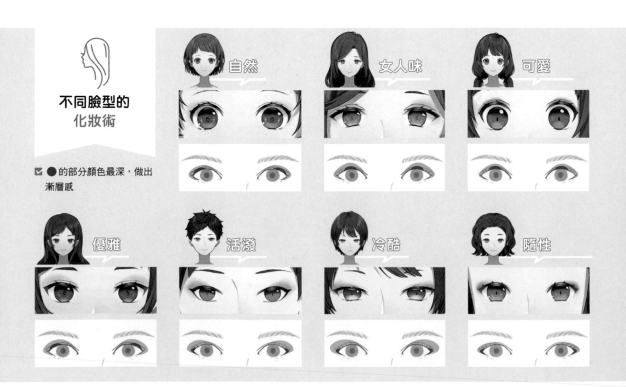

自然　女人味　可愛

優雅　活潑　冷酷　隨性

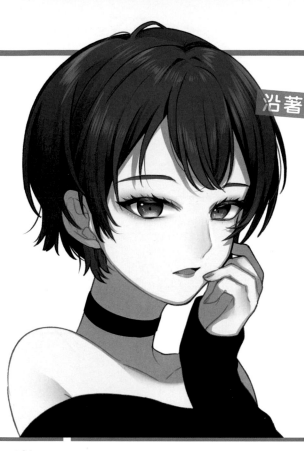

沿著眼周輕刷一圈眼影
顯得時髦高雅

圍繞型

圍繞眼睛輪廓的上妝技巧，
適合以眼睛為主角的濃妝。
若改用裸色也能變成自然妝容。

POINT

化妝重點

沿著眼周刷上一圈眼影。能讓眼睛顯得亮眼，不過要注意眼影太濃
會給人花俏的印象。由於塗的範圍較廣，加點光澤或金色效果更
好。

不同臉型的化妝術

☑ ●的部分顏色最深，做出漸層感

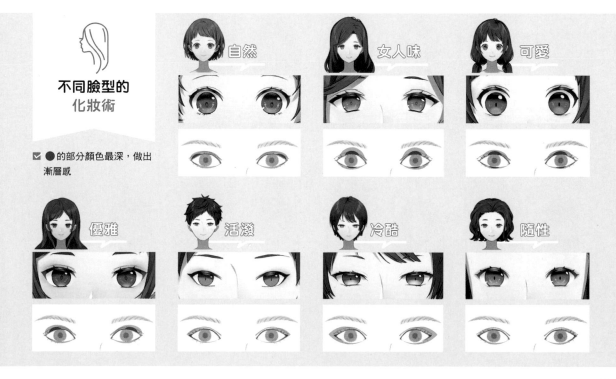

以有特徵的眼妝
呈現獨創妝容

個性型

強調下眼瞼、
具衝擊性的眼妝為其特徵。
是搭配個性獨具的服裝，
建立自己的世界觀時
最適合的妝。

POINT

化妝重點

比起上眼瞼，更強調下眼瞼的眼妝。透過在下眼瞼加入強烈色彩來
展現個性。亦可在上眼瞼刷上薄薄一層眼影。與個性化服裝也很搭
配。

不同臉型的
化妝術

☑ ━ 的部分塗上顏色

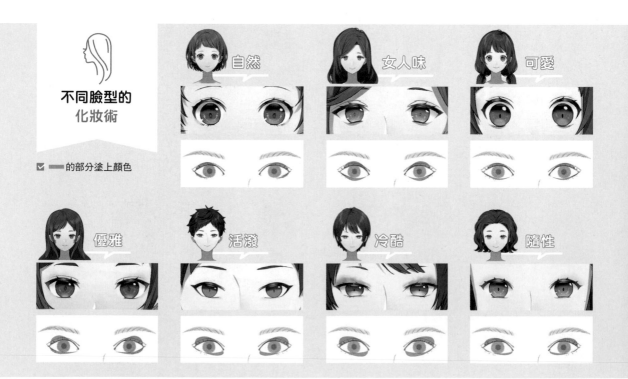

自然　　女人味　　可愛

優雅　　活潑　　冷酷　　隨性

杏眼型

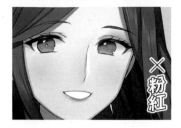
×粉紅

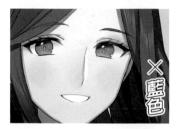
×藍色

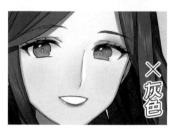
×灰色

圍繞型

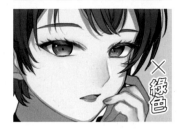
×綠色

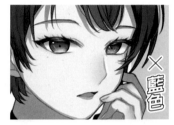
×藍色

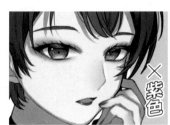
×紫色

雙眼皮型

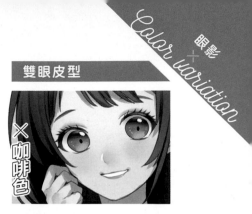
×咖啡色

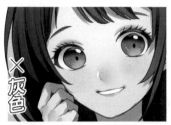
×灰色

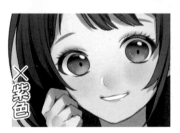
×紫色

高光型

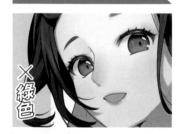
×綠色

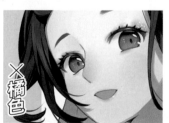
×橘色

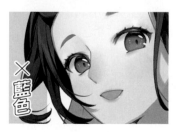
×藍色

個性型

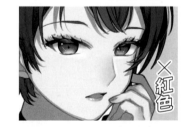
×紅色

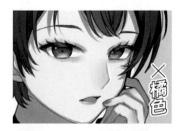
×橘色

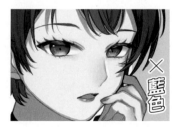
×藍色

建立世界觀的 上色

讓化妝更愉快 STEP UP

只要在眼影用色下點工夫，
就能展現獨創性。

上下色

以上下眼瞼的色彩營造細微差異。

左右色

以左右截然不同的顏色呈現個性派眼妝。

動感

營造具藝術感又熱情的雙眸。

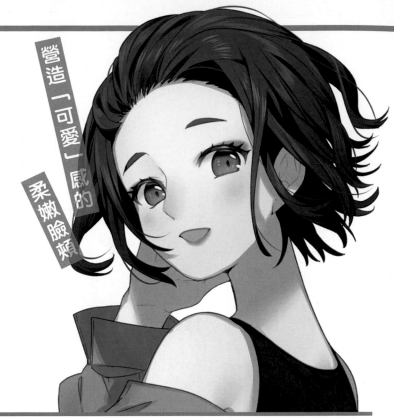

營造「可愛」感的
柔嫩臉頰

圓形腮紅

在顴骨最高處刷上腮紅的
正統上妝技巧。
刷上圓圓腮紅，
呈現自然可愛印象的表情。

POINT

化妝重點

在黑眼球外緣正下方的線條，與從鼻翼連結到耳孔的線條交錯的位
置刷上腮紅。不只使用單色，兩色搭配使用能增添立體感。

不同臉型的
化妝術

☑ ● 的部分為主色，
　 ● 的部分刷上輔色

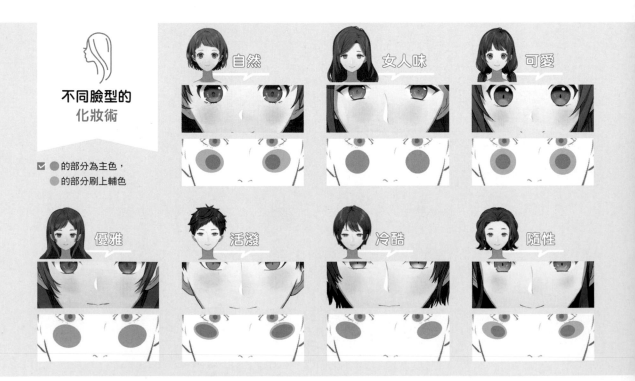

自然　　女人味　　可愛

優雅　　活潑　　冷酷　　隨性

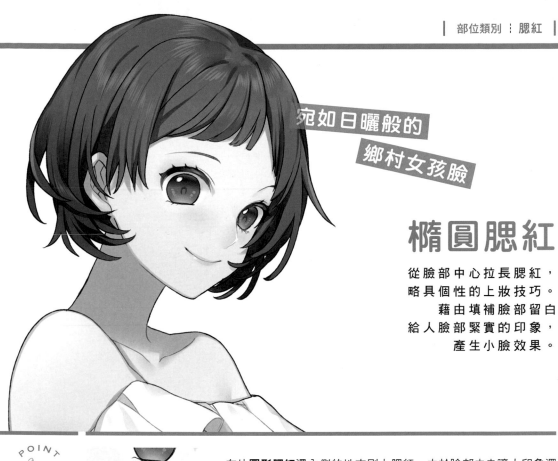

宛如日曬般的
鄉村女孩臉

橢圓腮紅

從臉部中心拉長腮紅，
略具個性的上妝技巧。
　藉由填補臉部留白
給人臉部緊實的印象，
　產生小臉效果。

POINT

化妝重點

在比**圓形腮紅**還內側的地方刷上腮紅。由於臉部中央讓人印象深刻，能呈現緊實的臉孔，臉蛋看起來自然變小。看起來像日曬風，也能呈現健康可愛感。

不同臉型的
化妝術

☑ ● 的部分上色

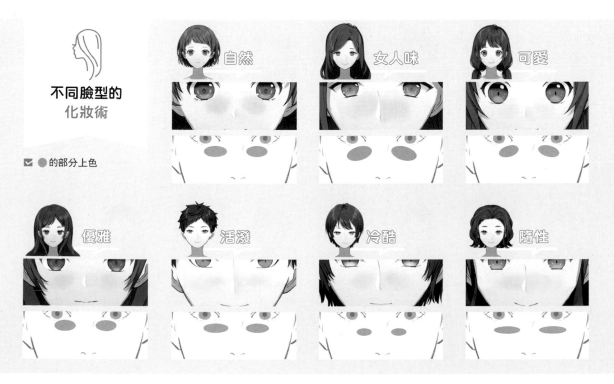

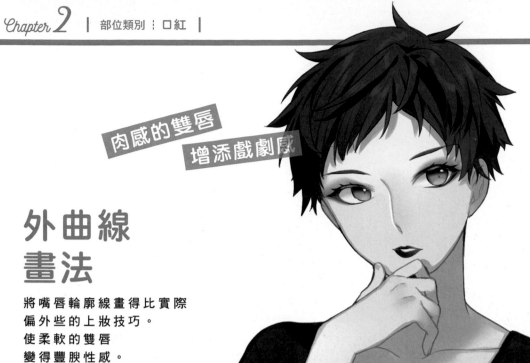

肉感的雙唇
增添戲劇感

外曲線
畫法

將嘴唇輪廓線畫得比實際
偏外些的上妝技巧。
使柔軟的雙唇
變得豐腴性感。

P O I N T

化妝重點

將嘴角到唇峰的唇線畫得比實際稍微偏外些。藉由在唇峰勾勒比實
際唇線稍微偏外的弧線，使嘴唇顯得豐滿，給人充滿魅力的印象。

不同臉型的
化妝術

☑ ● 的部分上色

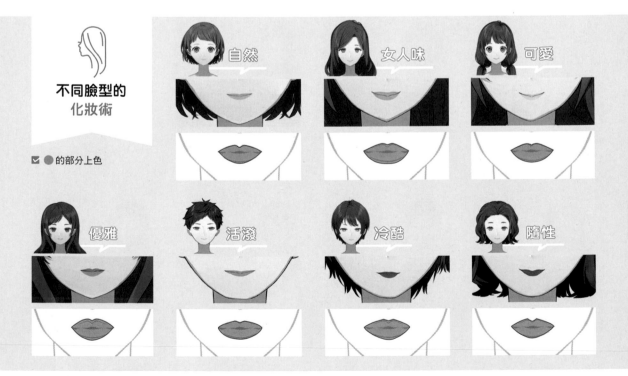

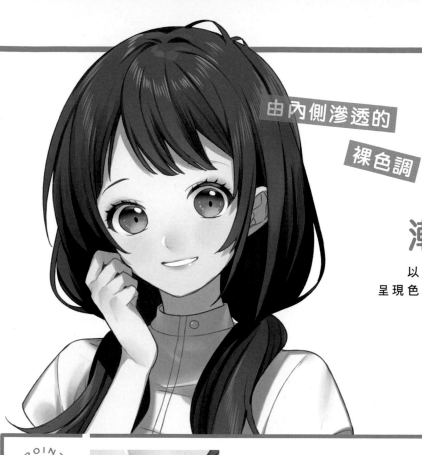

由內側滲透的
裸色調

漸層畫法

以口紅暈染嘴唇輪廓，
呈現色彩濃淡的上妝技巧。
柔軟豐滿的雙唇，
是與純潔及裸色
都相當搭配的唇妝。

POINT

化妝重點

上色時，嘴唇中央顏色較深，愈往外側顏色愈淡，做出漸層效果。
口紅看起來很顯色，呈現氣色好的水潤雙唇。

不同臉型的
化妝術

☑ ● 的部分塗上深色，朝外
暈染開來

自然　　女人味　　可愛

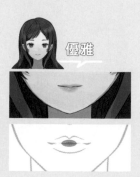 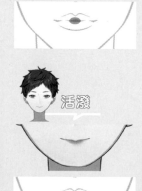

優雅　　活潑　　冷酷　　隨性

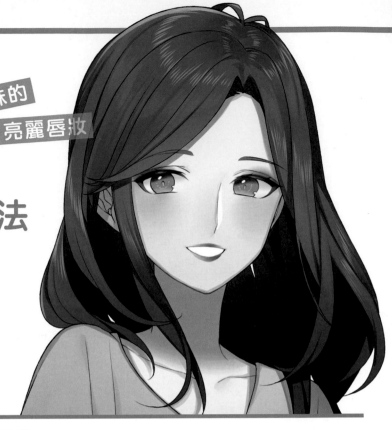

突顯女人味的
亮麗唇妝

櫻桃小口畫法

不塗嘴角，
而是將口紅從嘴唇中央
朝外暈染開來的上妝技巧。
營造出小巧圓潤的可愛唇線。

POINT
化妝重點

沾點口紅塗在嘴唇中央，朝外側均勻暈染到嘴唇上。由於口紅沒有塗在嘴角，塑造出低調又豐盈的雙唇。重點在於天真中帶有些許女人味。

不同臉型的
化妝術

☑ ● 的部分塗上深色，朝外
暈染開來

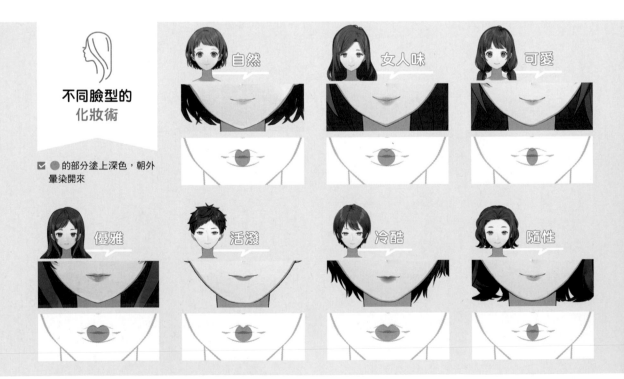

自然　女人味　可愛

優雅　活潑　冷酷　隨性

以暈染的雙唇
呈現時尚妝容

按壓法

以按壓拍打方式
將口紅塗
在嘴唇的上妝法。
具透明感，
即使用深色口紅
也能顯得柔和。

POINT

化妝重點

以按壓拍打方式塗抹口紅，即使是深色口紅也不會過於花俏，給人溫柔高雅的印象。特徵是呈現柔軟的嘴唇質感。

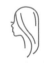

不同臉型的
化妝術

☑ ● 部分塗上主色，
　● 部分塗重點色

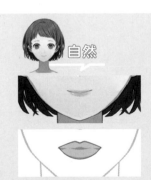

自然

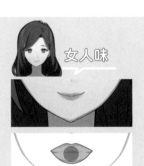

女人味

可愛

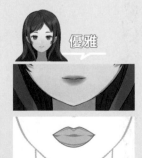

優雅

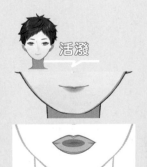

活潑

冷酷

隨性

直線型畫法	內曲線畫法	外曲線畫法
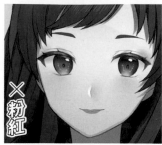 ×粉紅	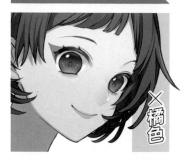 ×橘色	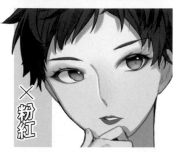 ×粉紅
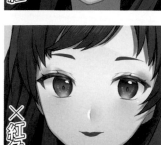 ×紅色	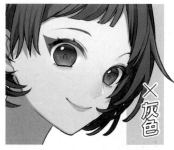 ×灰色	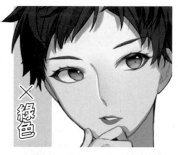 ×綠色
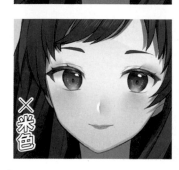 ×米色	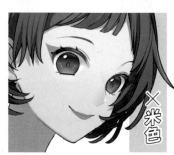 ×米色	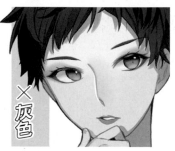 ×灰色

膚色與彩妝色彩的明暗

膚色與彩妝顏色為明暗對比的關係。
下面來看不同膚色與口紅顏色給人的印象變化。

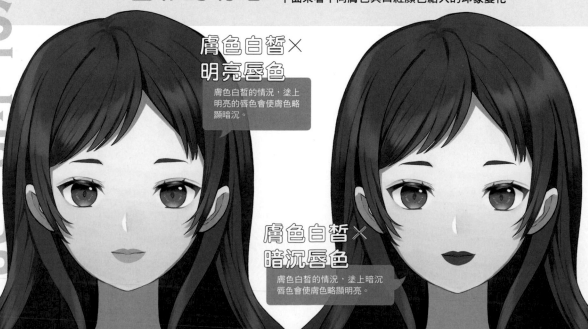

膚色白皙×
明亮唇色

膚色白皙的情況，塗上明亮的唇色會使膚色略顯暗沉。

膚色白皙×
暗沉唇色

膚色白皙的情況，塗上暗沉唇色會使膚色略顯明亮。

漸層畫法

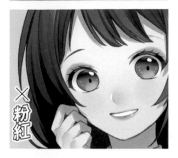

×粉紅

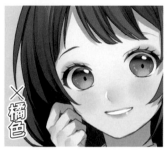

×橘色

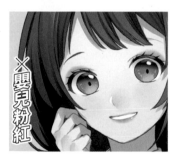

×嬰兒粉紅

櫻桃小口畫法

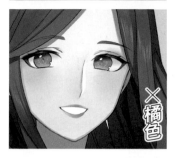

×橘色

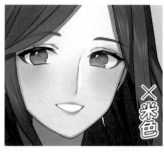

×米色

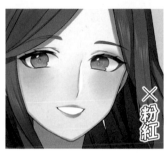

×粉紅

按壓法

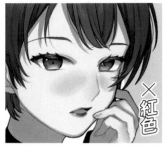

×紅色

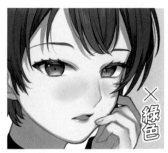

×綠色

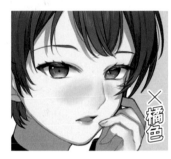

×橘色

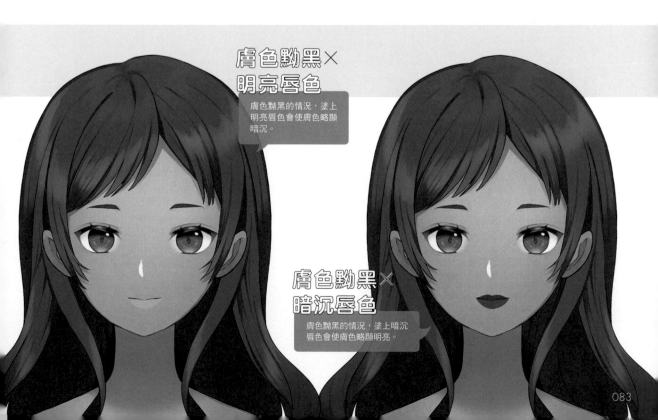

膚色黝黑×明亮唇色
膚色黝黑的情況，塗上明亮唇色會使膚色略顯暗沉。

膚色黝黑×暗沉唇色
膚色黝黑的情況，塗上暗沉唇色會使膚色略顯明亮。

2

化妝的整體平衡很重要。
下面就來好好分辨強調重點與克制重點吧。

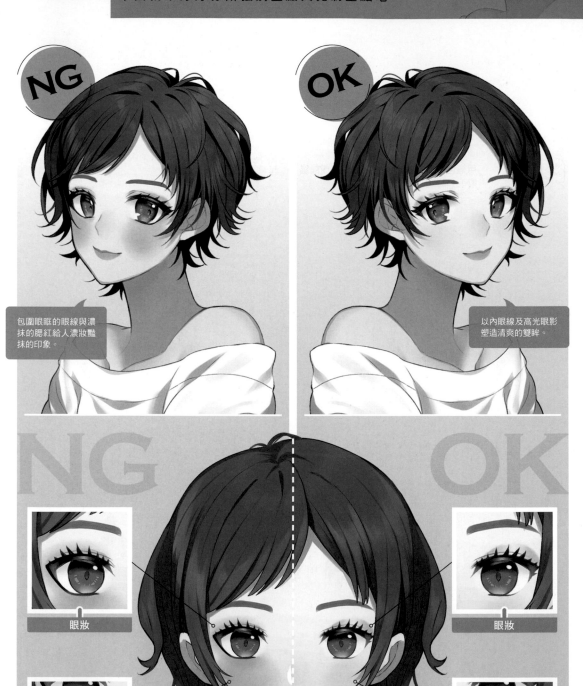

NG

包圍眼眶的眼線與濃
抹的腮紅給人濃妝豔
抹的印象。

OK

以內眼線及高光眼影
塑造清爽的雙眸。

NG

OK

眼妝

眼妝

腮紅

腮紅

檢視NG點

☑ 花俏過頭的 *眼妝*

強調眼睛具放大效果的眼妝。濃艷的眼妝會使眼睛顯得做作，給人花俏的印象。

OTHER CASE

用黑色眼線包圍眼眶，反而會變成熊貓般的黑眼圈，使眼睛看起來變小。

使用眼影包圍眼眶時，要意識到隨性自然。絕不能流於花俏。

長而根根分明的眼睫毛是美女的特徵，過度強調就會淪為花俏妝容。

☑ 圓圓的醜女 *腮紅*

在臉頰刷上紅色腮紅。若範圍太大、顏色太濃就會顯得刺眼。

OTHER CASE

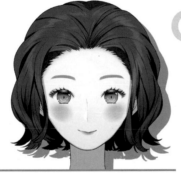

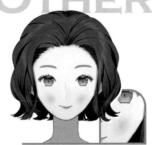

顏色既深範圍又廣的腮紅使臉頰的紅暈顯得刺眼，反倒變成醜女臉了。

腮紅位置太低臉頰會顯得下垂，拉低了整張臉。

腮紅的形狀太銳利，會讓腮幫子變明顯。

☑ 雜亂無章的 *彩妝*

先決定好基調色，再選擇搭配色彩。使用多種色彩會沒有統一感，給人不協調的印象。

OTHER CASE

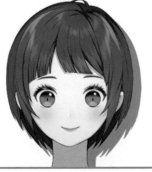

由於使用冷色調眼影及暖色調口紅兩種極端的顏色，顯得沒有統一感且失衡。

在自然妝容當中，顏色鮮艷的口紅顯得相當刺眼。

綠色的眼妝與藍色口紅，沒辦法統合兩種主色。

封面插圖繪製過程

封面

1 畫草稿

主題設定為「美妝雜誌風」，採用臉部放大配置的構圖。髮型為齊平，為突顯妝容而露出額頭。

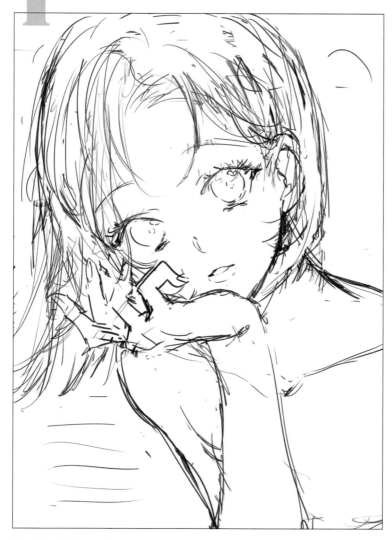

眼睛的角度與頭髮流向一致。因為是封面用插圖，必須顧及標題及內文位置而留白。

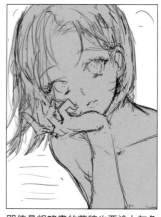

即使是粗略畫的草稿也要塗上灰色來確認輪廓，使修改的地方更明確。

其他草稿案

MEMO

在封面草稿拍案之前，共畫了9種草案。
最後決定使人物臉朝正前方以清楚看見妝容，在不會遮住臉的程度下做出單手撐頭的姿勢。

 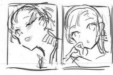

下面依照人物➡化妝的順序介紹本書封面插圖的製作過程。
使用的繪圖軟體是「Paint Tool SAI」。

2 描線稿

在草圖上開一般圖層，依照輪廓➡眼睛的順序描線。使用的筆刷是自己設定的，特徵是筆觸粗糙的手動感。

1 配合印刷尺寸，使用的筆刷尺寸為12、10、8三階段。

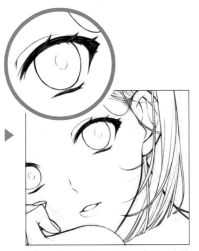

2 稍微加強線條的強弱來呈現上妝感，為了與肌膚融合，眼睛的線稿保留筆跡。

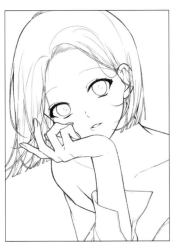

3 參考草圖，邊確認整體平衡邊描線稿。手稍微大了點，之後再修改。

3 塗底色

線稿內部上色，作為上色的基底。使用【自動選擇】工具操作會較順暢。
另外，這時也要決定好基底色的配色。

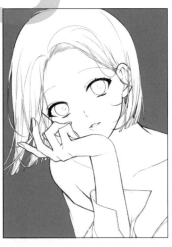

1 在線稿的圖層設定勾選【指定選取來源】，線稿以外則選擇【自動選擇】工具。反轉後在內部上色。接著調低不透明度，檢查有無未上色部分。

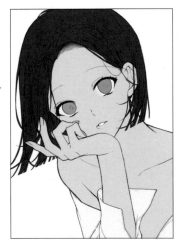

2 決定基底色後，接著在頭髮、肌膚、眼睛、服裝等部位分別開圖層上色。

其他彩色稿

繪製多張彩色稿。角色的氛圍會隨著膚色及髮色不同而大幅改變。這次的書籍設計為可愛型，故選用簡約的黑髮底。

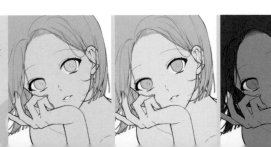

4 加上皮膚陰影

在皮膚底色圖層上新增圖層，剪裁遮色片後在皮膚加上陰影。陰影的明確部分與模糊部分的平衡很重要。

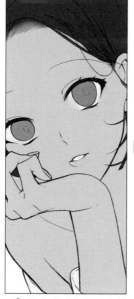 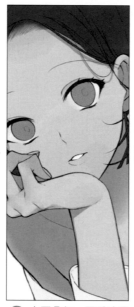 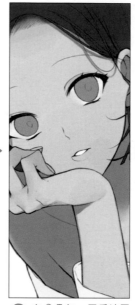 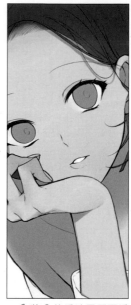

1 在皮膚底色圖層上剪裁乘法圖層。以【噴筆】來呈現肌膚的紅潤。

2 上面疊加一層乘法圖層，以明亮色塗上大致的陰影。

3 在2疊加一層乘法圖層，以藍色系的顏色上陰影，上色時避免完全遮蓋下方圖層的陰影。

4 將3的乘法圖層不透明度調低，同時調整使用藍色系色所上的陰影濃淡。

5 加上頭髮陰影

一開始就要詳細描繪頭髮的陰影。描繪時要意識到光源，髮梢較暗，頭頂部分較明亮，調整好整體平衡畢後再加上亮光。

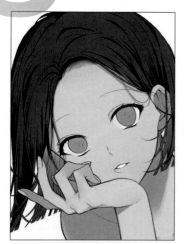 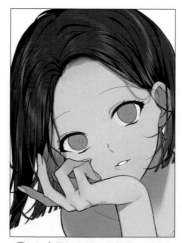 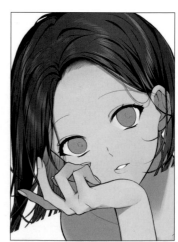

1 加上細部陰影來彌補線稿所沒有描繪的頭髮流向部分。

2 在1疊加一層一般圖層，以白色【噴筆】描繪亮光，呈現頭髮的光澤。

3 疊加一層屏幕圖層，以紅色及紫色沿著頭髮流向畫上亮光來表現頭髮光環。

6 加上眼睛陰影

在眼睛畫上陰影及亮光。雖然亮光愈多眼睛愈亮麗，但若亮光的強度全都一樣，會使視線變得曖昧不清，故只加上最亮的亮光。

1 疊加一層乘法圖層，在眼睛上方部分上色，並使用【模糊】工具渲染。

2 畫上黑眼球部分，使之融合。接著在眼睛下方加入微微亮光，使之融合。

3 疊加一層屏幕圖層，圍繞著黑眼球加上亮光，並調整眼睛整體亮度。

4 在視線所朝的方向加入最亮的亮光。眼白部分加上淡淡陰影，呈現立體感。

5 在線稿勾選【不透明保護】後，在眼眶上膚色，使之與肌膚融合。

6 疊加上一層加筆用一般圖層，在不足的部分補畫頭髮及亮光。

7 加上服裝陰影

人物畫好後，比照皮膚加上陰影的過程替服裝加上陰影。

1 疊加一層乘法圖層，以藍色系顏色在服裝的皺褶及陰影部分加上陰影。

2 調低 1 的乘法圖層的不透明度，一邊調整濃淡一邊加上細部陰影。

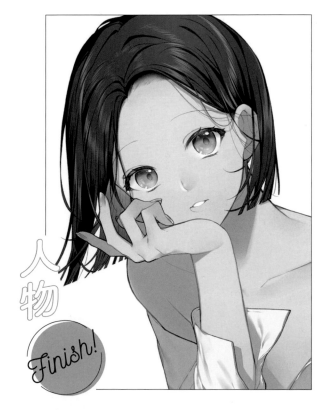

人物 Finish!

化妝

1 塗口紅

以偏隨性的春妝為概念。因為是封面插圖，為了能灑上大量亮粉，讓口紅稍微溢出唇線。

1 決定口紅的底色，塗在嘴唇上。

2 根據 *1* 的顏色，以按壓法在上下唇上色。

3 以覆蓋圖層疊上粉色系顏色。

4 留意光源方向，仔細加上光澤。

2 腮紅 & 眼妝

在皮膚圖層新增一層一般圖層用作化妝圖層。眼影及腮紅使用同樣顏色粗略上色。

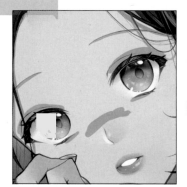 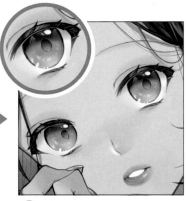 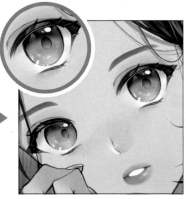

1 眼影採用個性型，在鼻頭刷上腮紅，使之融合。

2 使 *1* 顏色融合後，在下眼瞼刷上金色，同樣使之融合。

3 稍後要加入亮粉，因此加上金色、膚色及白色的點。

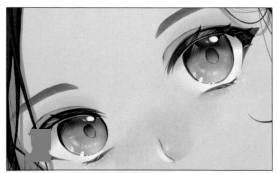 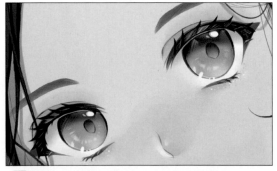

4 眼線是以帶有春天氣息的綠色畫貓眼線。眉形為直線型眉，選用比髮色稍淡的顏色。

5 眼睫毛採自然型，增加與原本長度相同的眼睫毛。同時畫出下睫毛來強調眼部。

選色訣竅

注意眉毛的顏色太深，整體妝容會顯得花俏！考量膚色及髮色的平衡後再決定顏色。

3 收尾

新增覆蓋圖層及屏幕圖層，經剪裁後在眼妝加上亮粉。

1 疊上一層覆蓋圖層，嘴唇光澤部分使用接近口紅的顏色，以按壓法上色。

2 調整*2*的不透明度後疊上一層屏幕圖層，在口紅上灑上深紫及黃色亮粉。

3 將眼睫毛整體拉長以強調眼睛，並在眼影及眼睛加上亮粉。

4 嘴唇的左端加上紅色以呈現立體感，並在線稿加筆調整。

畫好亮粉的訣竅

將2～6尺寸的【筆刷】最小尺寸設定為30～50，手震補正設定為0。然後用這種【筆刷】使用兩種顏色隨意下筆畫，就能完成亮粉的底色。將被光源照到部分的亮粉加大，看起來會更立體。

5 補畫襯衫的皺褶及細節部分。同時也補畫頭及頭髮加以調整。

6 最後調整手的大小，強調臉部輪廓。最後加上眼睛及頭髮等細節便大功告成。

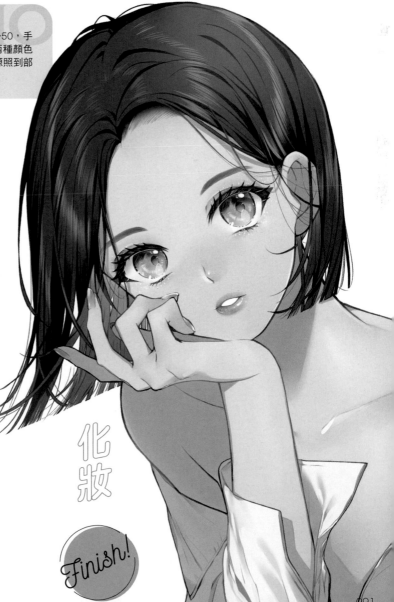

化妝

Finish!

清秀型

適度甜美帶有清潔感的妝容與服裝。
服裝重點在於善加運用白色元素。

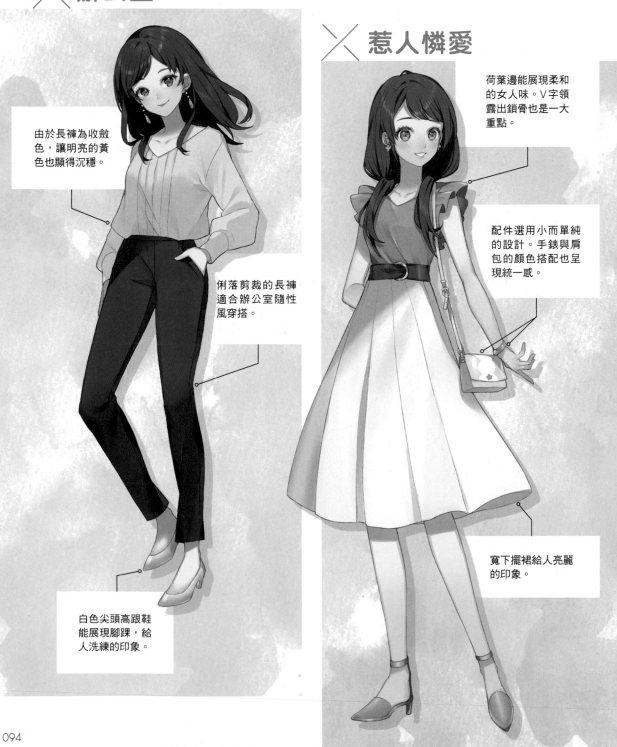

× 辦公室

由於長褲為收斂色，讓明亮的黃色也顯得沉穩。

俐落剪裁的長褲適合辦公室隨性風穿搭。

白色尖頭高跟鞋能展現腳踝，給人洗練的印象。

× 惹人憐愛

荷葉邊能展現柔和的女人味。V字領露出鎖骨也是一大重點。

配件選用小而單純的設計。手錶與肩包的顏色搭配也呈現統一感。

寬下擺裙給人亮麗的印象。

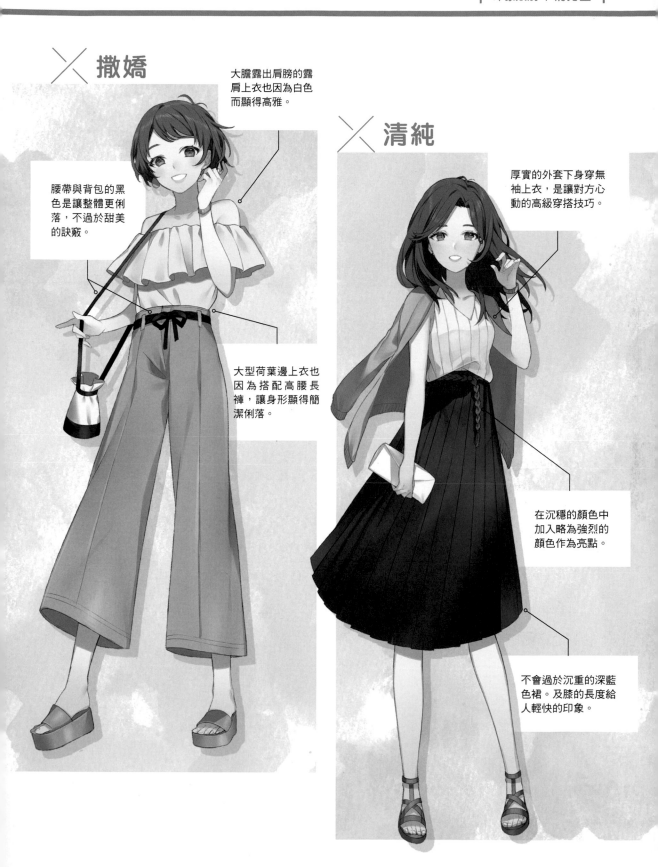

撒嬌

大膽露出肩膀的露肩上衣也因為白色而顯得高雅。

清純

厚實的外套下身穿無袖上衣，是讓對方心動的高級穿搭技巧。

腰帶與背包的黑色是讓整體更俐落，不過於甜美的訣竅。

大型荷葉邊上衣也因為搭配高腰長褲，讓身形顯得簡潔俐落。

在沉穩的顏色中加入略為強烈的顏色作為亮點。

不會過於沉重的深藍色裙。及膝的長度給人輕快的印象。

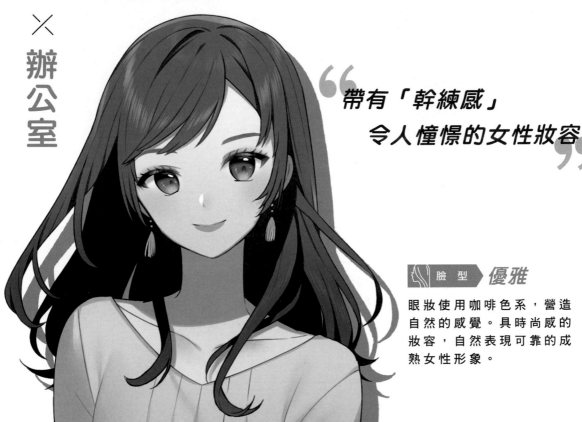

辦公室

> 帶有「幹練感」
> 令人憧憬的女性妝容

臉型 **優雅**

眼妝使用咖啡色系，營造自然的感覺。具時尚感的妝容，自然表現可靠的成熟女性形象。

POINT
化妝重點

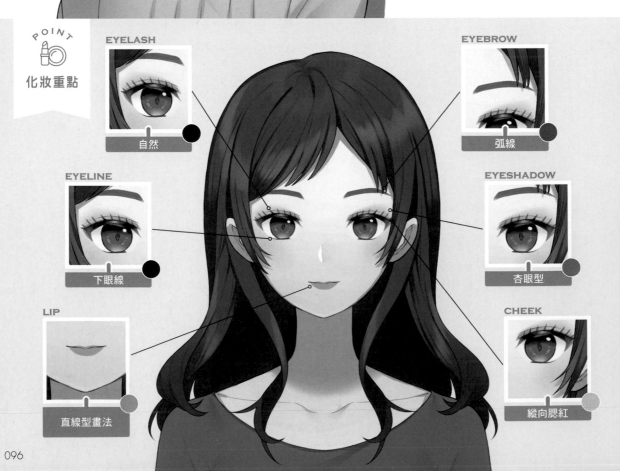

EYELASH — 自然

EYEBROW — 弧線

EYELINE — 下眼線

EYESHADOW — 杏眼型

LIP — 直線型畫法

CHEEK — 縱向腮紅

FACE CHANGE

推薦臉型

臉型 > 隨性

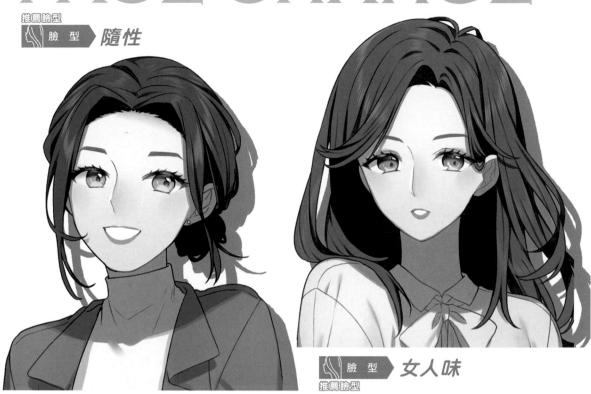

臉型 > 女人味

推薦臉型

長褲的深藍色是很好配色的萬能顏色。
即使更換上衣顏色也很搭配，不會突兀。

Fashion × Colour

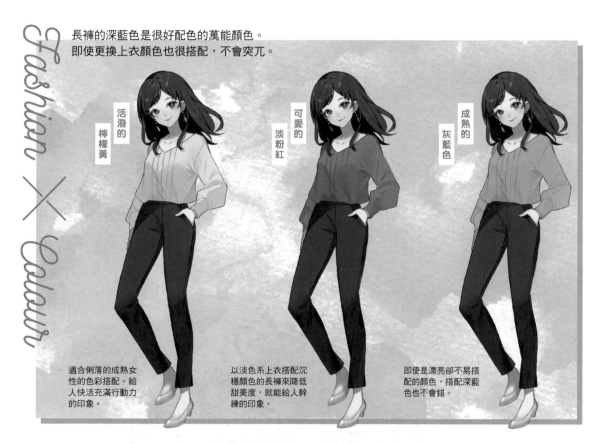

活潑的
檸檬黃

可愛的
淡粉紅

成熟的
灰藍色

適合俐落的成熟女
性的色彩搭配。給
人快活充滿行動力
的印象。

以淡色系上衣搭配沉
穩顏色的長褲來降低
甜美度，就能給人幹
練的印象。

即使是漂亮卻不易搭
配的顏色，搭配深藍
色也不會錯。

惹人憐愛

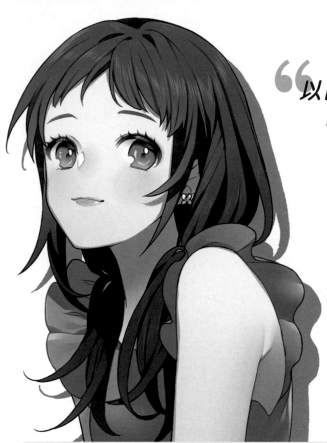

" 以自然流露的
「可愛」擄獲
周遭人的心 "

臉型 ▷ 可愛

使用粉色系色
不經意地展露
女孩子氣。
重點在於使嘴唇
顯得小巧的
櫻桃小口畫法。

POINT
化妝重點

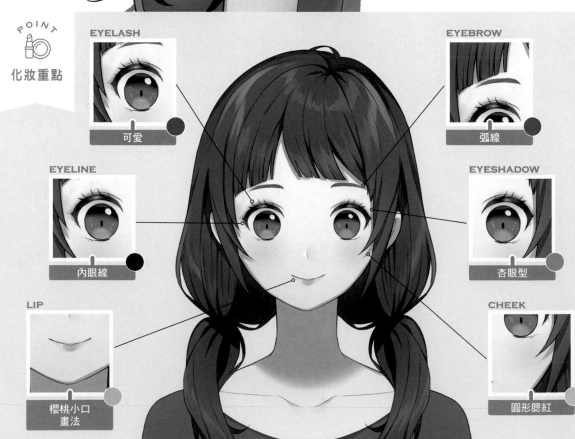

EYELASH
可愛

EYEBROW
弧線

EYELINE
內眼線

EYESHADOW
杏眼型

LIP
櫻桃小口
畫法

CHEEK
圓形腮紅

FACE CHANGE

推薦臉型
臉型　**自然**

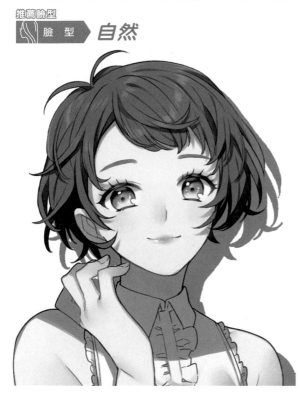

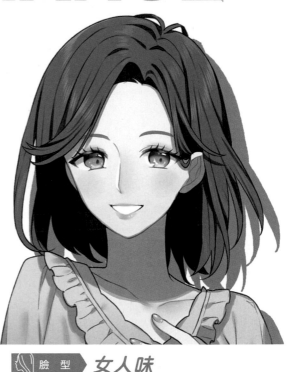

臉型　**女人味**
推薦臉型

用有彈性的質感及膝裙營造清爽感。
白色的裙子搭配亮眼的上衣形成絕佳平衡。

Fashion × Colour

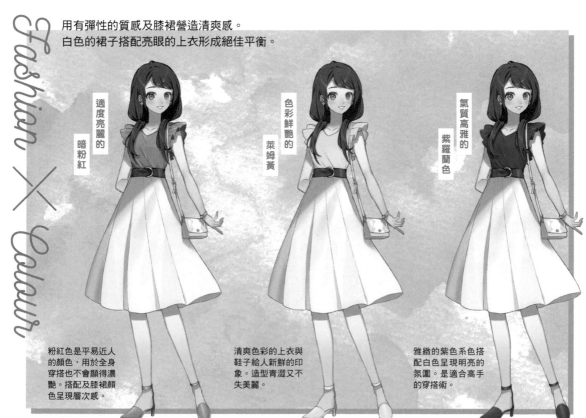

適度亮麗的
暗粉紅

色彩鮮艷的
萊姆黃

氣質高雅的
紫羅蘭色

粉紅色是平易近人
的顏色，用於全身
穿搭也不會顯得濃
艷。搭配及膝裙顏
色呈現層次感。

清爽色彩的上衣與
鞋子給人新鮮的印
象。造型青澀又不
失美麗。

雅緻的紫色系色搭
配白色呈現明亮的
氛圍。是適合高手
的穿搭術。

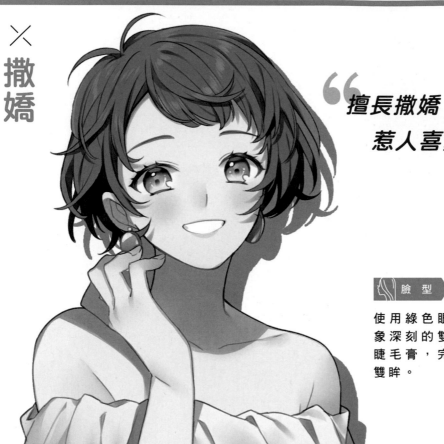

撒嬌

> 擅長撒嬌
> 惹人喜愛的妝容

臉型 ▶ 自然

使用綠色眼影營造令人印象深刻的雙眸。適度刷上睫毛膏，完成均衡的柔和雙眸。

POINT
化妝重點

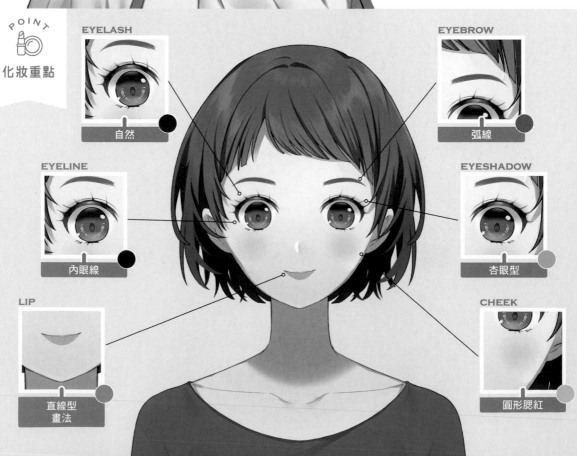

EYELASH
自然

EYEBROW
弧線

EYELINE
內眼線

EYESHADOW
杏眼型

LIP
直線型
畫法

CHEEK
圓形腮紅

FACE CHANGE

推薦臉型
臉型 > 可愛

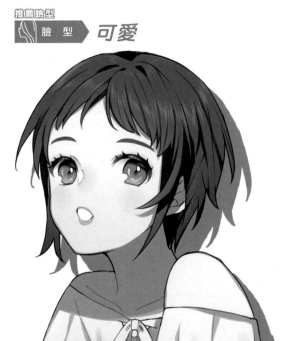

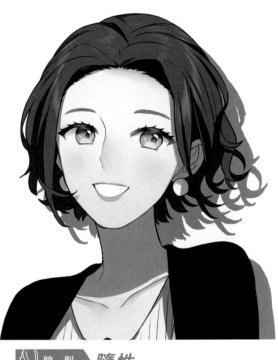

臉型 隨性
推薦臉型

Fashion × Colour

用略帶光澤的垂墜感寬褲營造出溫柔女人味。
穿搭不會過於隨性。

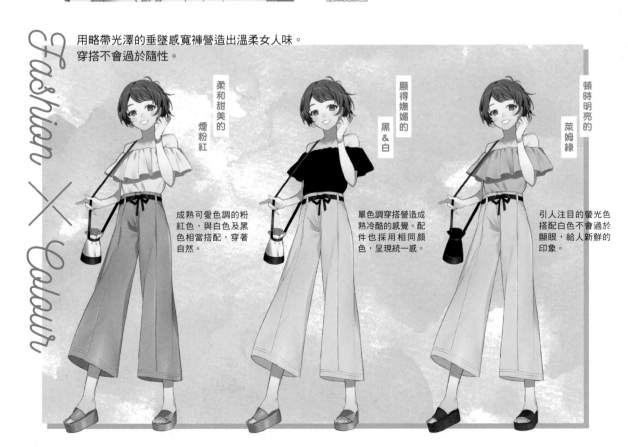

柔和甜美的
煙粉紅

成熟可愛色調的粉
紅色，與白色及黑
色相當搭配，穿著
自然。

顯得嫵媚的
黑&白

單色調穿搭營造成
熟冷酷的感覺。配
件也採用相同顏
色，呈現統一感。

頓時明亮的
萊姆綠

引人注目的螢光色
搭配白色不會過於
顯眼，給人新鮮的
印象。

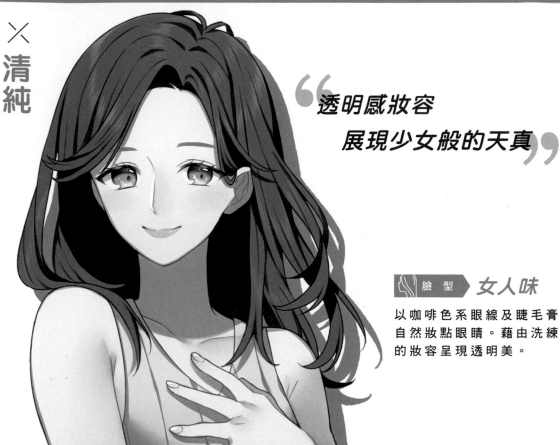

清純

" 透明感妝容
展現少女般的天真 "

臉型 ▶ 女人味

以咖啡色系眼線及睫毛膏
自然妝點眼睛。藉由洗練
的妝容呈現透明美。

POINT

化妝重點

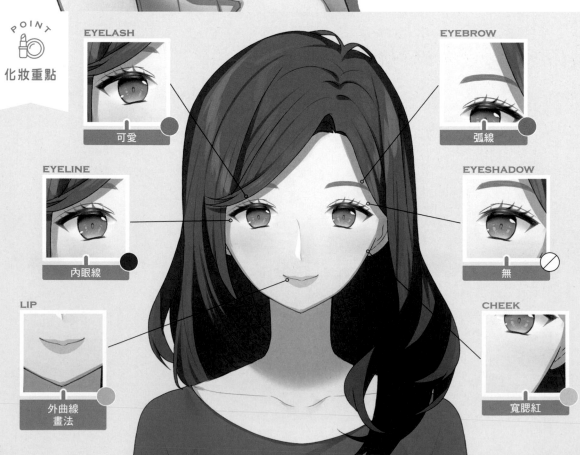

EYELASH
可愛

EYEBROW
弧線

EYELINE
內眼線

EYESHADOW
無

LIP
外曲線
畫法

CHEEK
寬腮紅

FACE CHANGE

臉 型 **優雅**

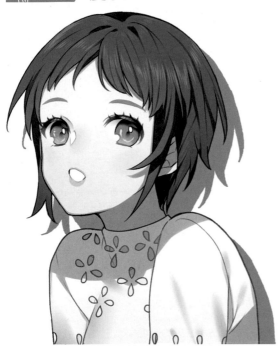

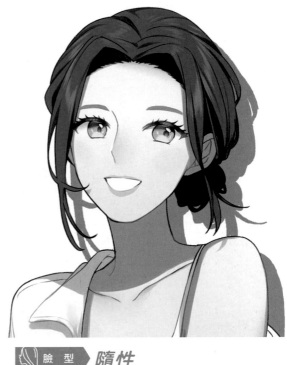

臉 型 **隨性**

推薦臉型

無袖上衣搭配及膝裙的穿搭，適度露出肌膚。
以材質稍硬的外套保留正式感。

Fashion × Colour

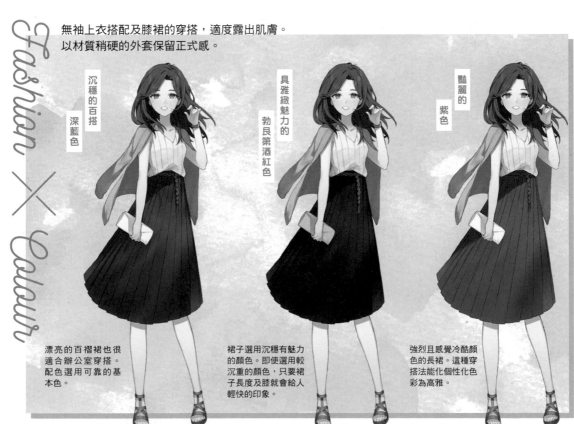

沉穩的百搭

深藍色

漂亮的百褶裙也很
適合辦公室穿搭。
配色選用可靠的基
本色。

具雅緻魅力的

勃艮第酒紅色

裙子選用沉穩有魅力
的顏色。即使選用較
沉重的顏色，只要裙
子長度及膝就會給人
輕快的印象。

豔麗的

紫色

強烈且感覺冷酷顏
色的長裙。這種穿
搭法能化個性化色
彩為高雅

小惡魔型

女人味妝容搭配展露曲線的服裝。
訣竅在於不過度露出肌膚的隨性感。

✕ 冷豔

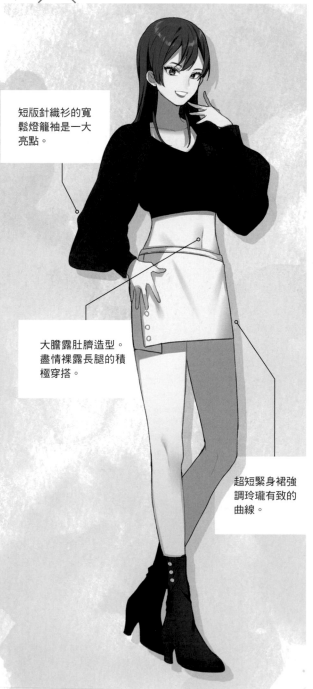

短版針織衫的寬鬆燈籠袖是一大亮點。

大膽露肚臍造型。盡情裸露長腿的積極穿搭。

超短緊身裙強調玲瓏有致的曲線。

✕ 貓女

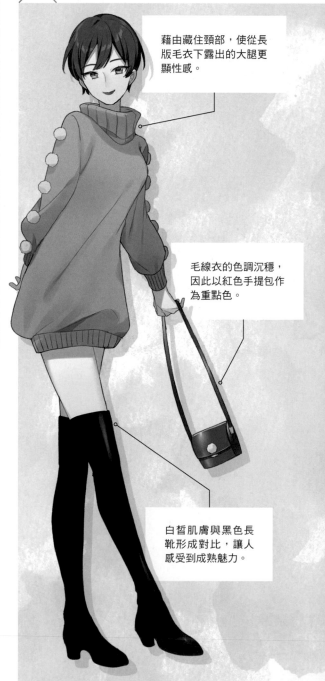

藉由藏住頸部，使從長版毛衣下露出的大腿更顯性感。

毛線衣的色調沉穩，因此以紅色手提包作為重點色。

白皙肌膚與黑色長靴形成對比，讓人感受到成熟魅力。

╳ 時尚

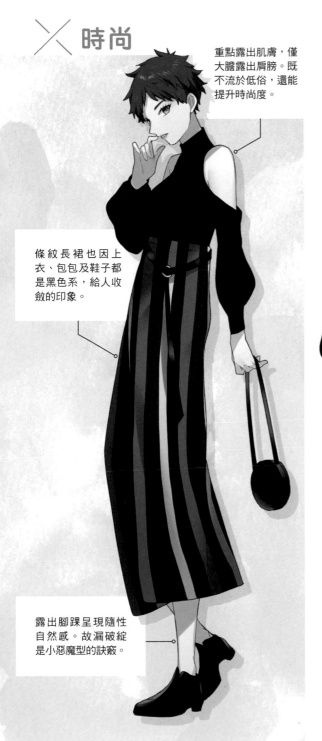

重點露出肌膚，僅大膽露出肩膀。既不流於低俗，還能提升時尚度。

條紋長裙也因上衣、包包及鞋子都是黑色系，給人收斂的印象。

露出腳踝呈現隨性自然感。故漏破綻是小惡魔型的訣竅。

╳ 東方風

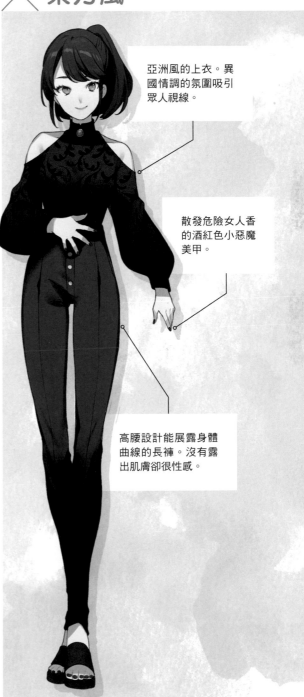

亞洲風的上衣。異國情調的氛圍吸引眾人視線。

散發危險女人香的酒紅色小惡魔美甲。

高腰設計能展露身體曲線的長褲。沒有露出肌膚卻很性感。

貓女

以惡作劇的貓眼瞄準獵物

臉 型 ▶ **冷酷**

眼妝僅用貓眼線決勝負。
以鮮紅的口紅
展現妖媚的魅力。

POINT

化妝重點

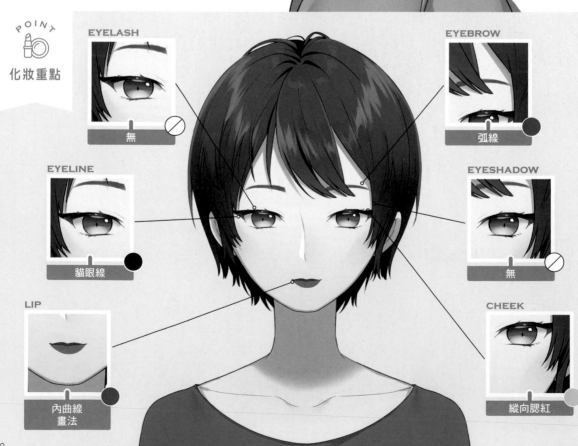

EYELASH
無 ⊘

EYEBROW
弧線 ●

EYELINE
貓眼線 ●

EYESHADOW
無 ⊘

LIP
內曲線
畫法 ●

CHEEK
縱向腮紅 ●

FACE CHANGE

推薦臉型
臉型 ▶ **活潑**

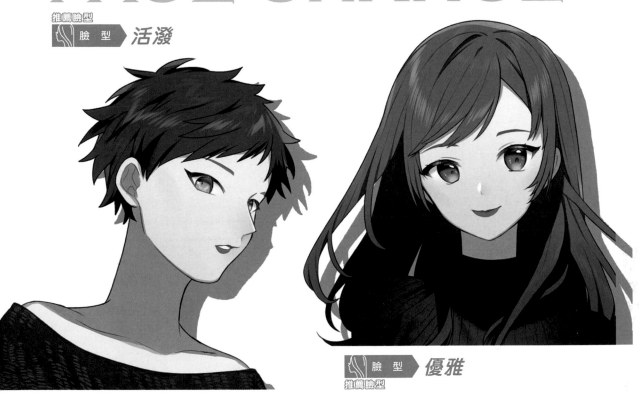

臉型 ▶ **優雅**
推薦臉型

Fashion × Colour

寬鬆的毛線連身裙搭配長靴，塑造前衛的造型。
俏皮中可窺見成熟魅力。

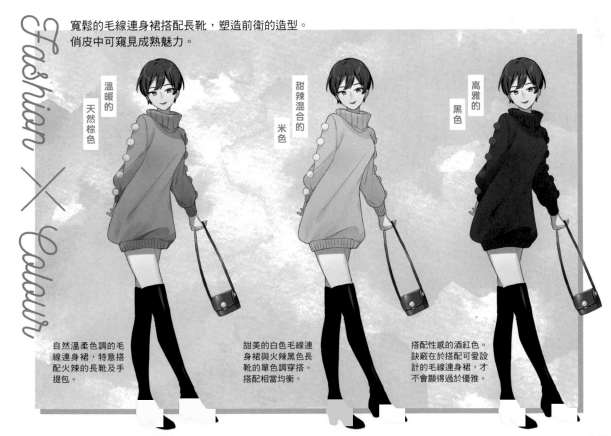

溫暖的
天然棕色

甜辣混合的
米色

高雅的
黑色

自然溫柔色調的毛
線連身裙，特意搭
配火辣的長靴及手
提包。

甜美的白色毛線連
身裙與火辣黑色長
靴的單色調穿搭。
搭配相當均衡。

搭配性感的酒紅色。
訣竅在於搭配可愛設
計的毛線連身裙，才
不會顯得過於優雅。

東方風

**妖豔誘惑的
異國情調妝容**

臉型 **活潑**

眼睛是東方風妝容
重點中的重點。
以藍色系眼線
與腮紅包圍眼眶，
增添大膽及豔麗。

POINT

化妝重點

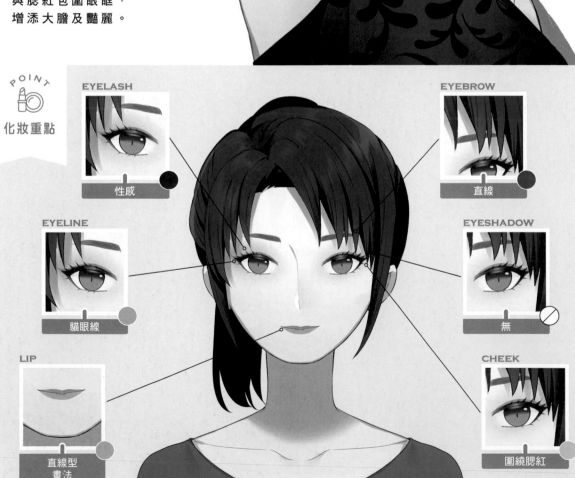

EYELASH
性感

EYEBROW
直線

EYELINE
貓眼線

EYESHADOW
無

LIP
直線型
畫法

CHEEK
圍繞腮紅

FACE CHANGE

推薦臉型
臉　型 ▶ **隨性**

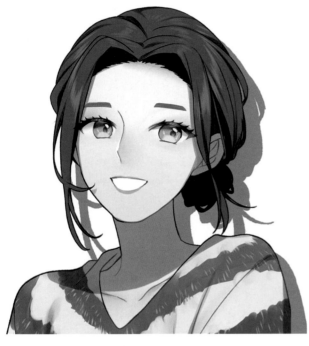

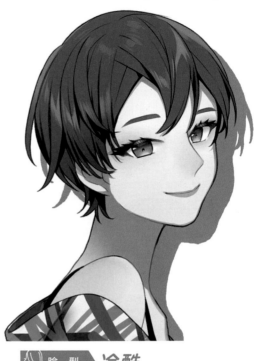

臉　型 ▶ **冷酷**
推薦臉型

Fashion × Colour

設計及剪裁獨具特徵的異國情調穿搭。
高腰長褲也是流行要素。

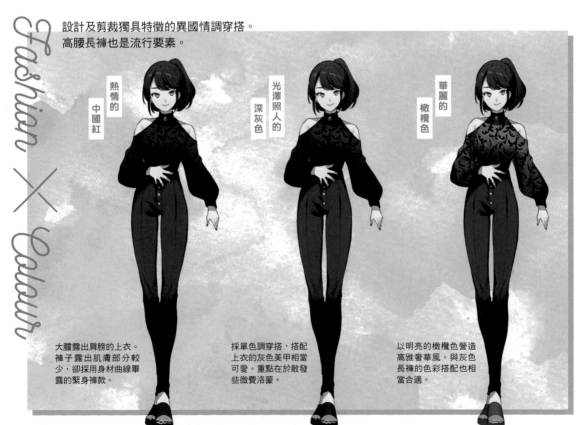

熱情的
中國紅

光澤照人的
深灰色

華麗的
橄欖色

大膽露出肩膀的上衣。
褲子露出肌膚部分較
少，卻採用身材曲線畢
露的緊身褲款。

採單色調穿搭，搭配
上衣的灰色美甲相當
可愛。重點在於散發
些微費洛蒙。

以明亮的橄欖色營造
高雅奢華風。與灰色
長褲的色彩搭配也相
當合適。

次文化型

以「盡情做自己喜歡的事」為座右銘。
用獨特的設計與色彩展現自我。

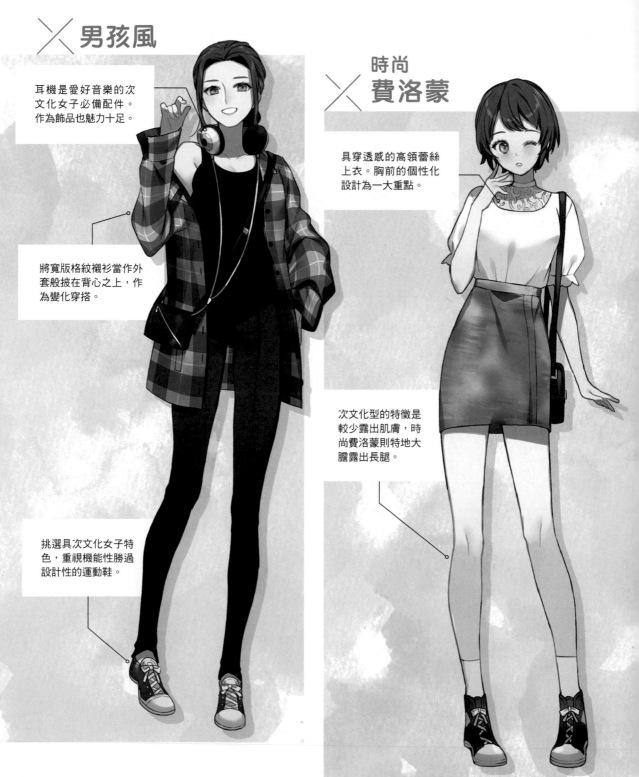

✕ 男孩風

耳機是愛好音樂的次文化女子必備配件。作為飾品也魅力十足。

將寬版格紋襯衫當作外套般披在背心之上，作為變化穿搭。

挑選具次文化女子特色，重視機能性勝過設計性的運動鞋。

時尚 ✕ 費洛蒙

具穿透感的高領蕾絲上衣。胸前的個性化設計為一大重點。

次文化型的特徵是較少露出肌膚，時尚費洛蒙則特地大膽露出長腿。

✕ 復古

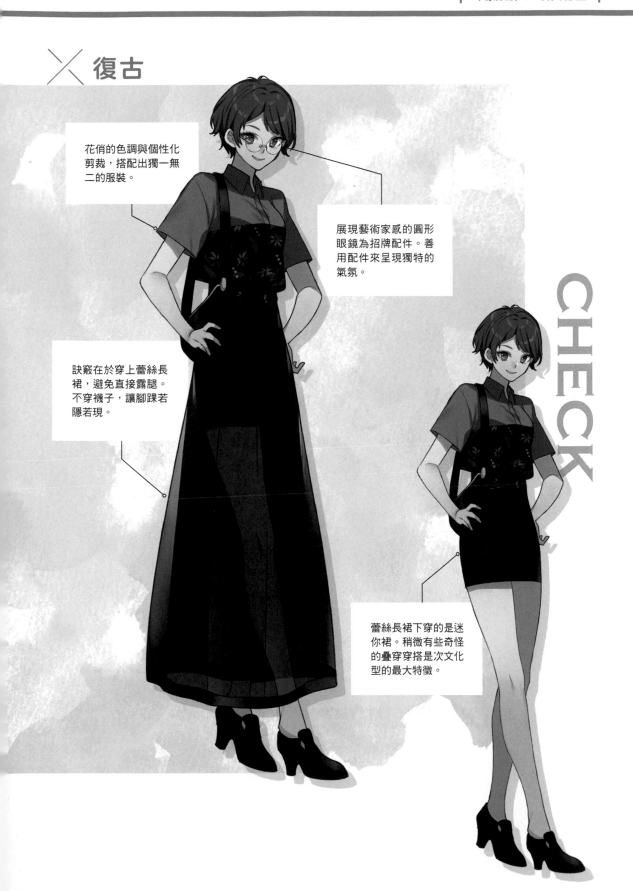

花俏的色調與個性化
剪裁，搭配出獨一無
二的服裝。

展現藝術家感的圓形
眼鏡為招牌配件。善
用配件來呈現獨特的
氣氛。

訣竅在於穿上蕾絲長
裙，避免直接露腿。
不穿襪子，讓腳踝若
隱若現。

蕾絲長裙下穿的是迷
你裙。稍微有些奇怪
的疊穿穿搭是次文化
型的最大特徵。

CHECK

✗
男孩風

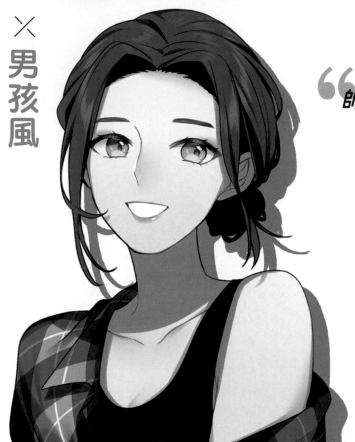

❝ 帥氣又可愛的
中性妝容 ❞

臉型　隨性

呈現明亮大眼
是男孩風妝容的訣竅。
與簡約的杏眼型眼影
相當搭配。
以漸層唇妝
增添可愛度。

POINT
化妝重點

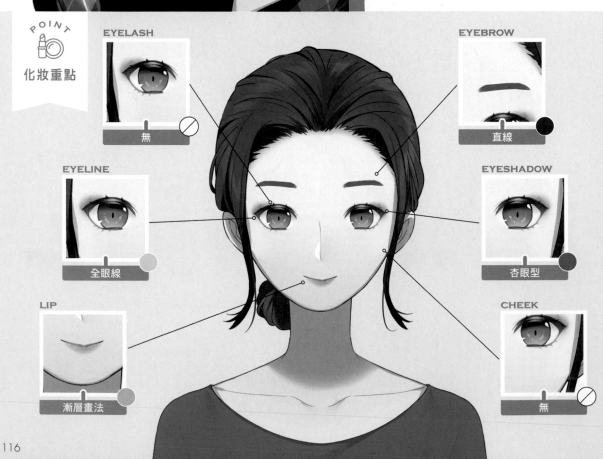

EYELASH
無

EYEBROW
直線

EYELINE
全眼線

EYESHADOW
杏眼型

LIP
漸層畫法

CHEEK
無

FACE CHANGE

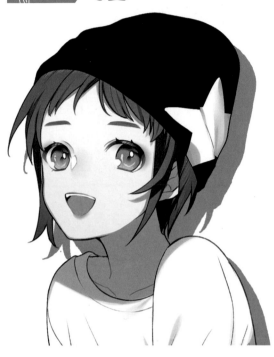

推薦臉型
臉 型 ▷ 可愛

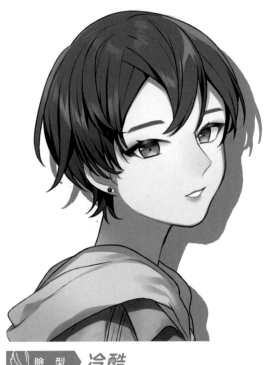

臉 型 ▷ 冷酷
推薦臉型

腳下以方便活動為優先，搭配穿著慵懶的寬版襯衫，
這就是男孩風造型。

Fashion ✕ Colour

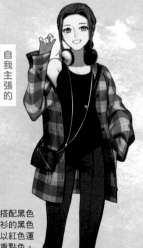

自我主張的

黑色

黑色背心搭配黑色
格紋寬襯衫的黑色
系穿搭。以紅色運
動鞋作為重點色。

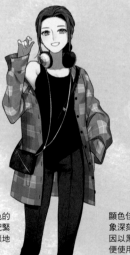

舒暢的

芥末黃

透過屬於膨脹色的
黃色系襯衫搭配緊
身褲，若有似無地
強調身體曲線。

引人注目的

藍色

顯色佳的藍色令人印
象深刻。重點在於正
因以黑色為主體，即
便使用花俏的顏色也
不會顯得刺眼。

時尚費洛蒙

時尚 X 費洛蒙
呈現紅潤氣色感
及性感

臉型 可愛

以腮紅及眼影營造
發燙般的紅頰。
為了突顯臉頰的顏色，
訣竅是要稍微刷上睫毛膏。

POINT
化妝重點

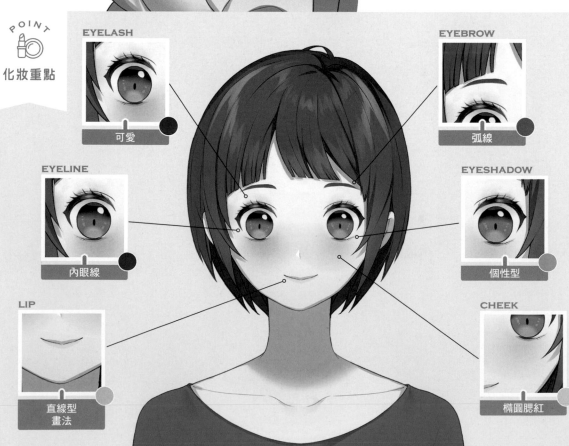

EYELASH
可愛

EYEBROW
弧線

EYELINE
內眼線

EYESHADOW
個性型

LIP
直線型
畫法

CHEEK
橢圓腮紅

FACE CHANGE

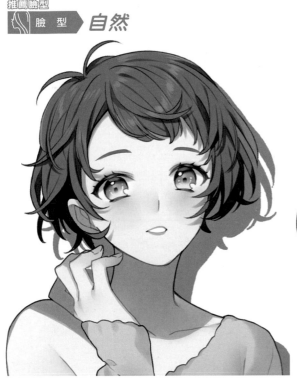

推薦臉型
臉 型 **自然**

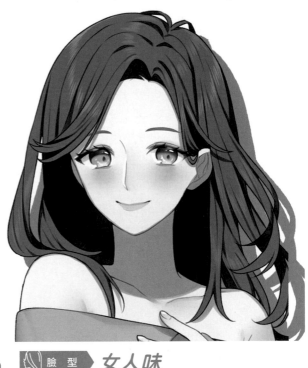

臉 型 **女人味**
推薦臉型

Fashion × Colour

充滿時尚費洛蒙的穿搭。
甜美妝容搭配火辣牛仔裙。

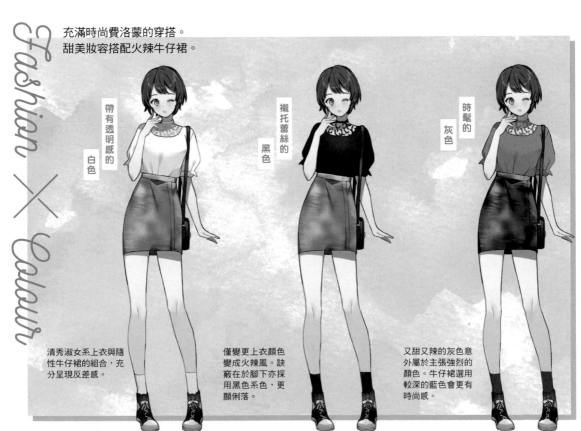

帶有透明感的
白色

清秀淑女系上衣與隨
性牛仔裙的組合，充
分呈現反差感。

襯托蕾絲的
黑色

僅變更上衣顏色
變成火辣風。訣
竅在於腳下亦採
用黑色系色，更
顯俐落。

時髦的
灰色

又甜又辣的灰色意
外屬於主張強烈的
顏色。牛仔裙選用
較深的藍色會更有
時尚感。

復古

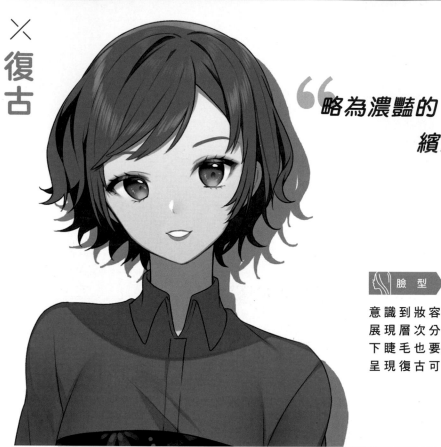

> 略為濃豔的
> 繽紛妝容

臉型 優雅

意識到妝容略濃，
展現層次分明的表情。
下睫毛也要刷上睫毛膏強調，
呈現復古可愛的情趣。

POINT 化妝重點

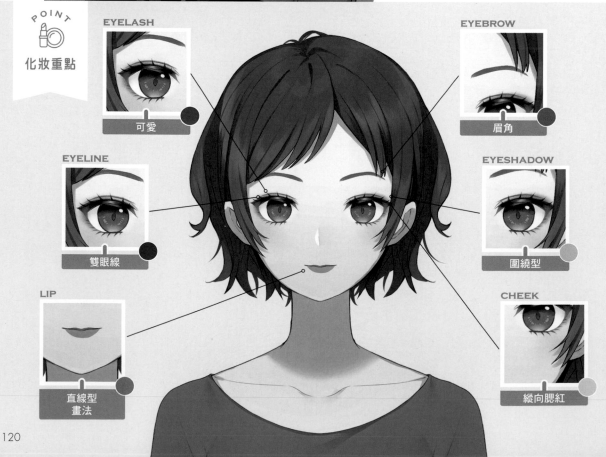

EYELASH 可愛

EYEBROW 眉角

EYELINE 雙眼線

EYESHADOW 圍繞型

LIP 直線型畫法

CHEEK 縱向腮紅

FACE CHANGE

推薦臉型
臉型 **可愛**

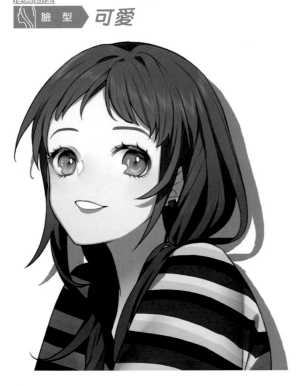

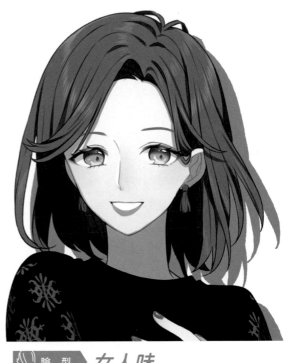

臉型 **女人味**
推薦臉型

採用花俏的花紋及原色等，呈現洋風的穿搭。
最大的魅力在於與眾不同的造型。

Fashion ✕ Colour

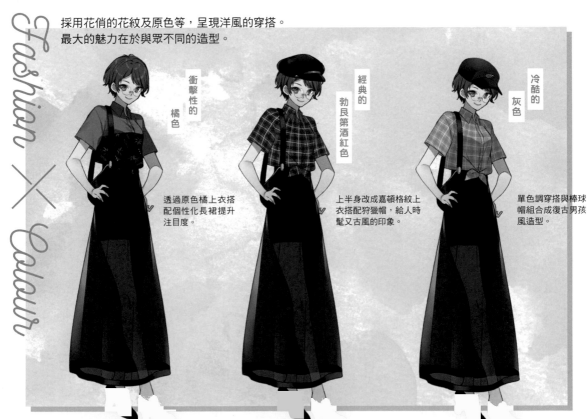

衝擊性的
橘色

透過原色橘上衣搭
配個性化長裙提升
注目度。

經典的
勃艮第酒紅色

上半身改成嘉頓格紋上
衣搭配狩獵帽，給人時
髦又古風的印象。

冷酷的
灰色

單色調穿搭與棒球
帽組合成復古男孩
風造型。

森林系女孩型

自然風的慵懶可愛服裝與妝容。
寬鬆的連身裙是一大特徵。

✕ 自然

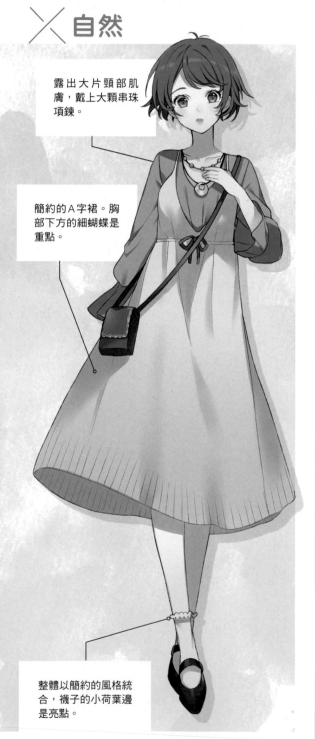

露出大片頸部肌膚，戴上大顆串珠項鍊。

簡約的A字裙。胸部下方的細蝴蝶是重點。

整體以簡約的風格統合，襪子的小荷葉邊是亮點。

✕ 清純

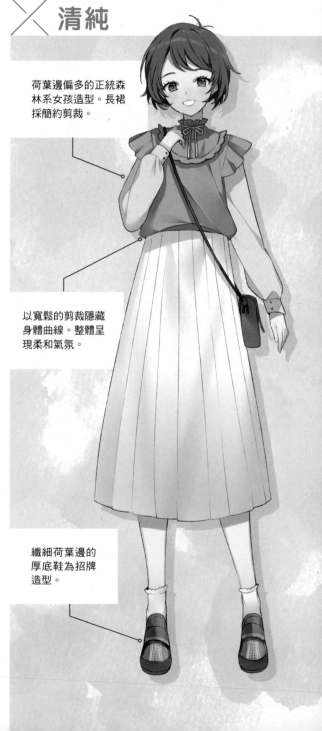

荷葉邊偏多的正統森林系女孩造型。長裙採簡約剪裁。

以寬鬆的剪裁隱藏身體曲線。整體呈現柔和氣氛。

纖細荷葉邊的厚底鞋為招牌造型。

✕ 成熟

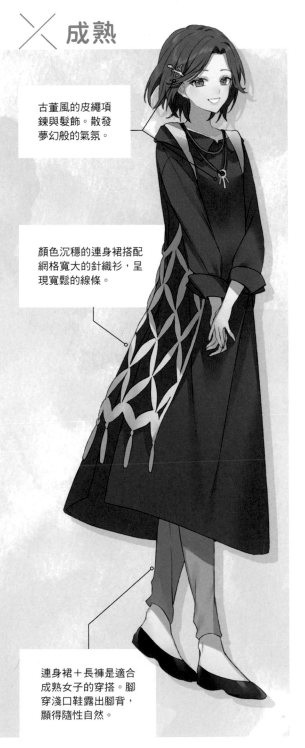

古董風的皮繩項鍊與髮飾。散發夢幻般的氣氛。

顏色沉穩的連身裙搭配網格寬大的針織衫，呈現寬鬆的線條。

連身裙＋長褲是適合成熟女子的穿搭。腳穿淺口鞋露出腳背，顯得隨性自然。

✕ 原宿系

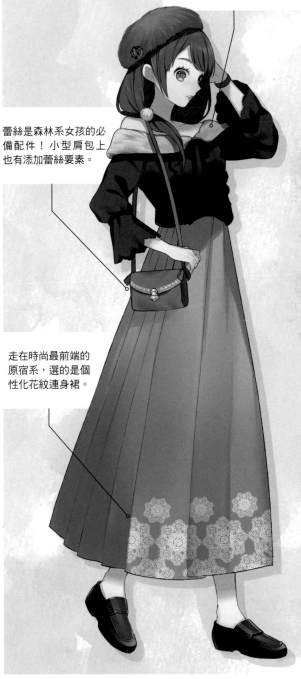

蓬鬆的毛皮材質給人柔和的印象。胸前的蝴蝶結與袖口的荷葉邊呈現適度甜美。

蕾絲是森林系女孩的必備配件！小型肩包上也有添加蕾絲要素。

走在時尚最前端的原宿系，選的是個性化花紋連身裙。

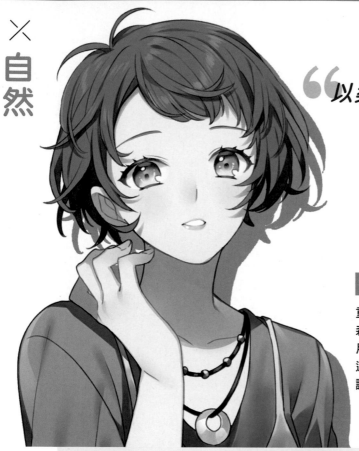

自然

"" 以柔軟的感覺
　　襯托素顏 ""

臉 型 ▶ 自然

重視「不加修飾」的
森林系女孩最適合簡單的妝容。
用粉紅色唇膏醞釀甜美氣息，
適當刷上腮紅，
讓妝容自然呈現一體感。

POINT

化妝重點

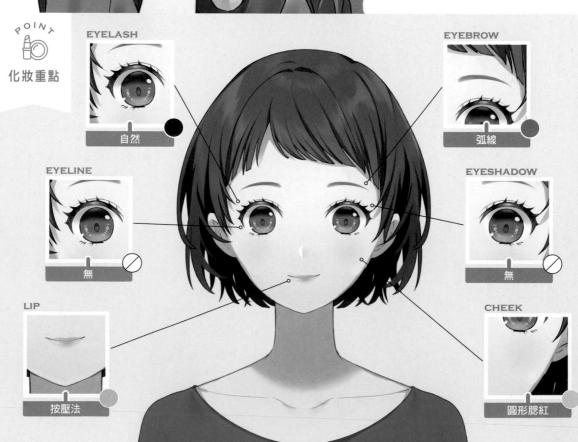

EYELASH
自然

EYEBROW
弧線

EYELINE
無

EYESHADOW
無

LIP
按壓法

CHEEK
圓形腮紅

FACE CHANGE

推薦臉型
臉型 ➤ **隨性**

臉型 ➤ **活潑**
推薦臉型

Fashion × Colour

荷葉邊袖的上衣搭配A字裙。
絕不出錯的正統森林系女孩穿搭。

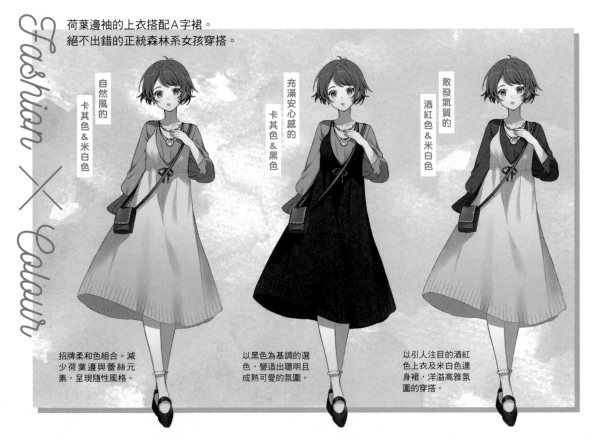

自然風的
卡其色＆米白色

充滿安心感的
卡其色＆黑色

散發氣質的
酒紅色＆米白色

招牌柔和色組合。減
少荷葉邊與蕾絲元
素，呈現隨性風格。

以黑色為基調的選
色，營造出聰明且
成熟可愛的氛圍。

以引人注目的酒紅
色上衣及米白色連
身裙，洋溢高雅氛
圍的穿搭。

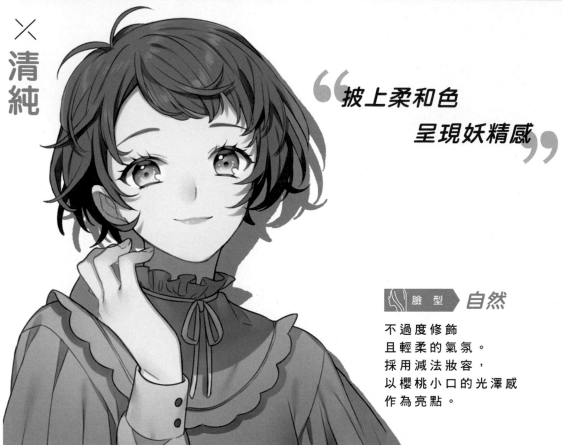

× 清純

"披上柔和色
呈現妖精感"

臉型 ▶ 自然

不過度修飾
且輕柔的氣氛。
採用減法妝容，
以櫻桃小口的光澤感
作為亮點。

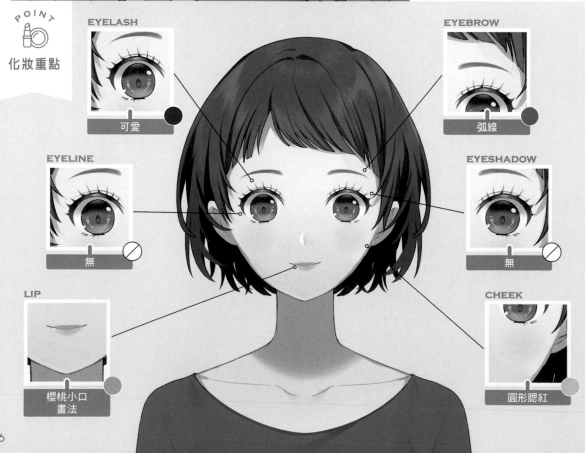

POINT
化妝重點

EYELASH
可愛

EYEBROW
弧線

EYELINE
無

EYESHADOW
無

LIP
櫻桃小口
畫法

CHEEK
圓形腮紅

FACE CHANGE

推薦臉型
臉 型　可愛

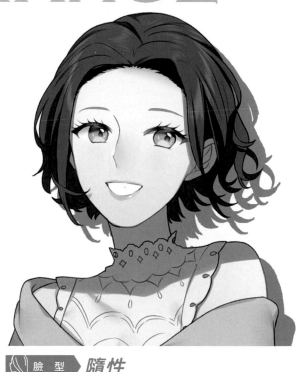

臉 型　隨性
推薦臉型

Fashion × Colour

不會露出身體線條的寬鬆剪裁。
由於荷葉邊與蝴蝶結較顯眼，以沉穩的顏色來統整。

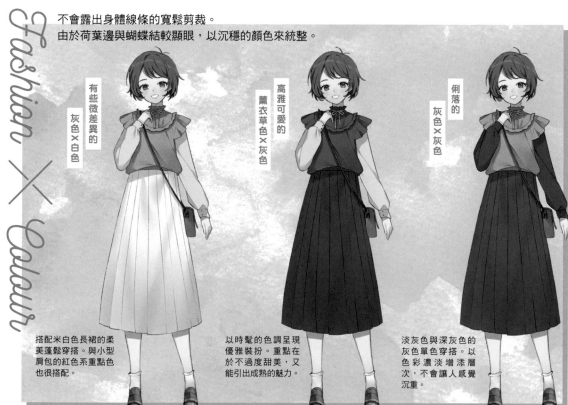

有些微差異的
灰色×白色

高雅可愛的
薰衣草色×灰色

俐落的
灰色×灰色

搭配米白色長裙的柔
美蓬鬆穿搭。與小型
肩包的紅色系重點色
也很搭配。

以時髦的色調呈現
優雅裝扮。重點在
於不過度甜美，又
能引出成熟的魅力。

淡灰色與深灰色的
灰色單色穿搭。以
色彩濃淡增添層
次，不會讓人感覺
沉重。

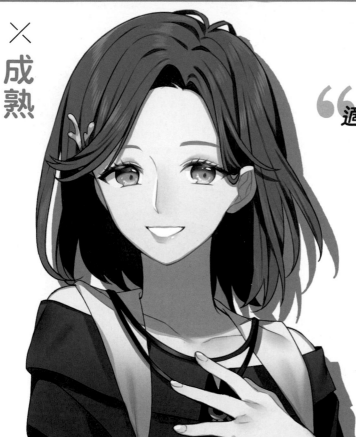

成熟

"適度甜美
略帶風韻"

臉型 女人味

展現成熟感的
森林系女孩妝容。
以咖啡色系的眼影
略添風韻，
不會過度修飾。

POINT

化妝重點

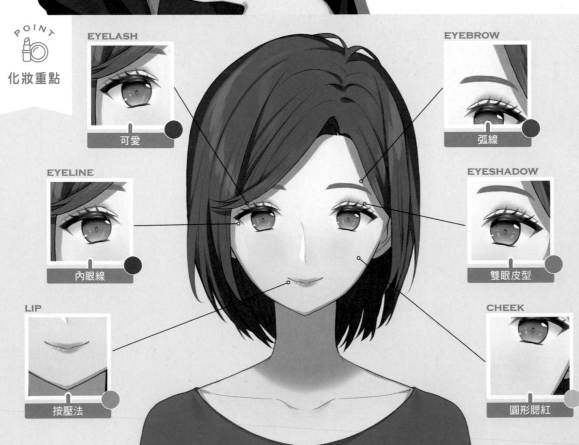

EYELASH
可愛

EYEBROW
弧線

EYELINE
內眼線

EYESHADOW
雙眼皮型

LIP
按壓法

CHEEK
圓形腮紅

FACE CHANGE

推薦臉型
臉型 **優雅**

臉型 **冷酷**
推薦臉型

以長袖A字裙搭出適合成熟女性的經典穿搭。
以長褲遮蓋肌膚，微露腳踝。

Fashion × Colour

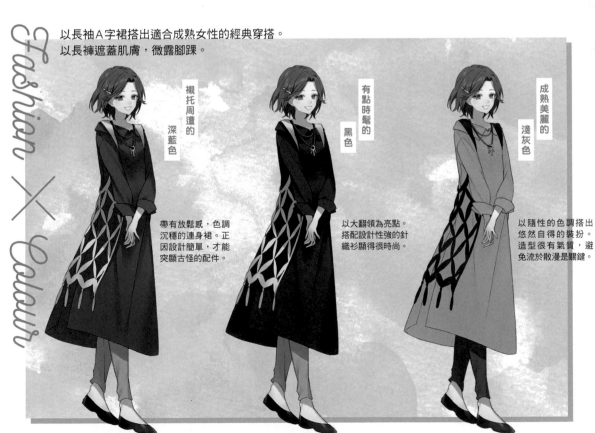

襯托周遭的
深藍色

帶有放鬆感，色調
沉穩的連身裙。正
因設計簡單，才能
突顯古怪的配件。

有點時髦的
黑色

以大翻領為亮點。
搭配設計性強的針
織衫顯得很時尚。

成熟美麗的
淺灰色

以隨性的色調搭出
悠然自得的裝扮。
造型很有氣質，避
免流於散漫是關鍵。

129

原宿系

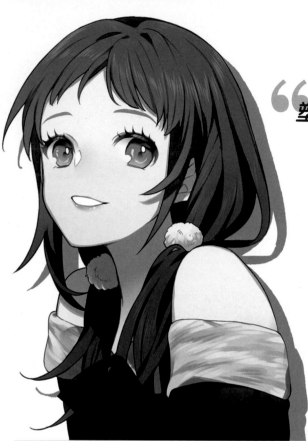

" 塑造可愛的
時尚妝容 "

臉型 可愛

加入個性要素，
完成自然不造作的妝容。
散發時尚感的
橘色系眼影及腮紅，
給人亮麗的印象。

POINT
化妝重點

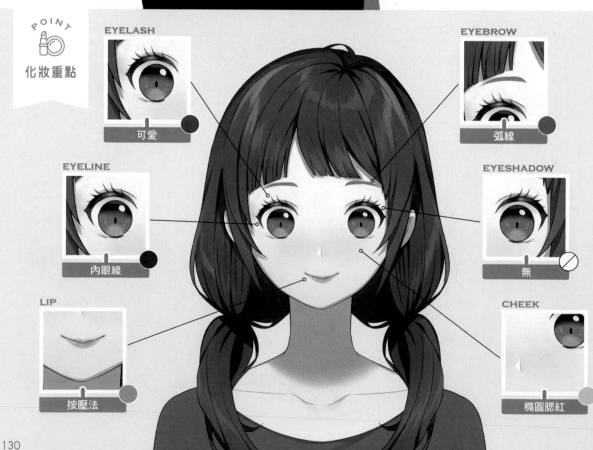

EYELASH
可愛

EYEBROW
弧線

EYELINE
內眼線

EYESHADOW
無

LIP
按壓法

CHEEK
橢圓腮紅

FACE CHANGE

臉 型 **隨性**

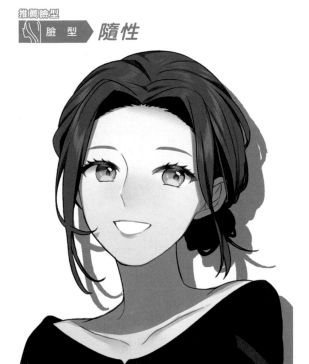

臉 型 **自然**
推薦臉型

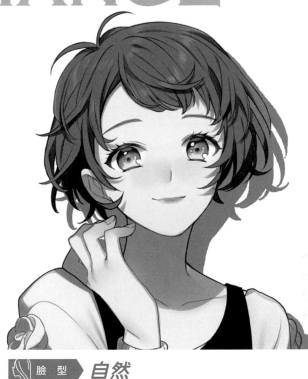

Fashion × Colour

使用毛皮與蝴蝶結搭出攻擊性造型。
以荷葉邊上衣搭配童話風長裙，表現可愛的感覺。

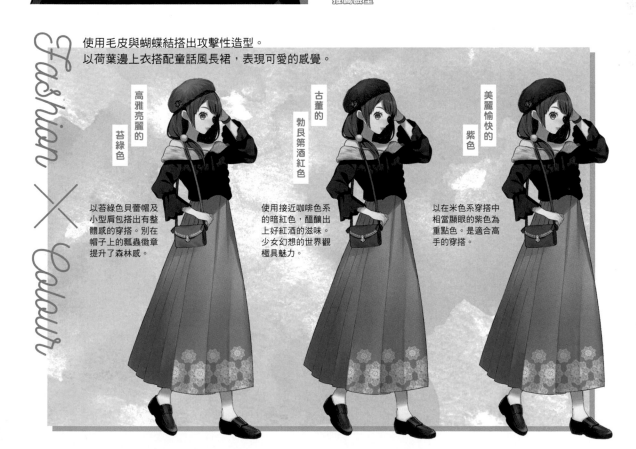

高雅亮麗的
苔綠色

以苔綠色貝蕾帽及
小型肩包搭出有整
體感的穿搭。別在
帽子上的瓢蟲徽章
提升了森林感。

古董的
勃艮第酒紅色

使用接近咖啡色系
的暗紅色，醞釀出
上好紅酒的滋味。
少女幻想的世界觀
極具魅力。

美麗愉快的
紫色

以在米色系穿搭中
相當顯眼的紫色為
重點色。是適合高
手的穿搭。

肉食女型

以風韻蠱惑他人，性感度達到極點的妝容與服裝。
大膽露出肌膚，鎖定拿下目標。

✕ 鋒芒

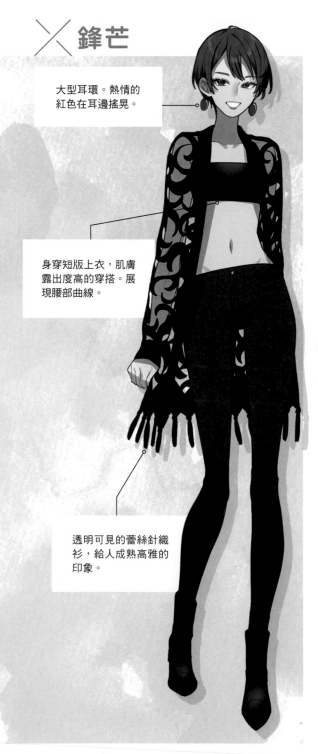

大型耳環。熱情的紅色在耳邊搖晃。

身穿短版上衣，肌膚露出度高的穿搭。展現腰部曲線。

透明可見的蕾絲針織衫，給人成熟高雅的印象。

✕ 戲劇性

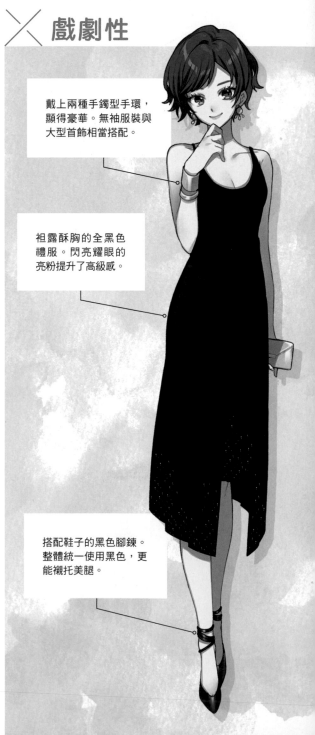

戴上兩種手鐲型手環，顯得豪華。無袖服裝與大型首飾相當搭配。

袒露酥胸的全黑色禮服。閃亮耀眼的亮粉提升了高級感。

搭配鞋子的黑色腳鍊。整體統一使用黑色，更能襯托美腿。

情趣

性感的露肩上衣選用激烈的勃艮第酒紅色，營造出女性的魅力與大膽。

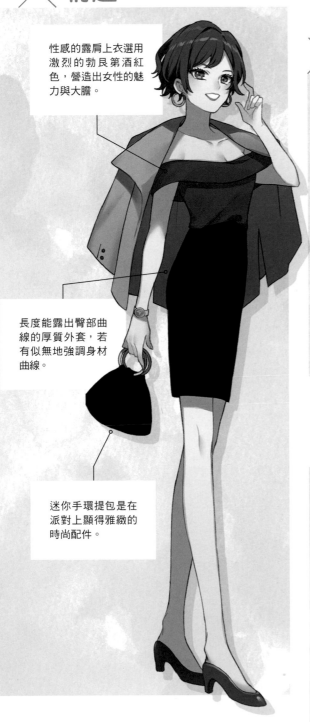

長度能露出臀部曲線的厚質外套，若有似無地強調身材曲線。

迷你手環提包是在派對上顯得雅緻的時尚配件。

蜜桃

鮮艷的紅黑無肩帶上衣搭配禮服。選用完美展露身體曲線的貼身款。

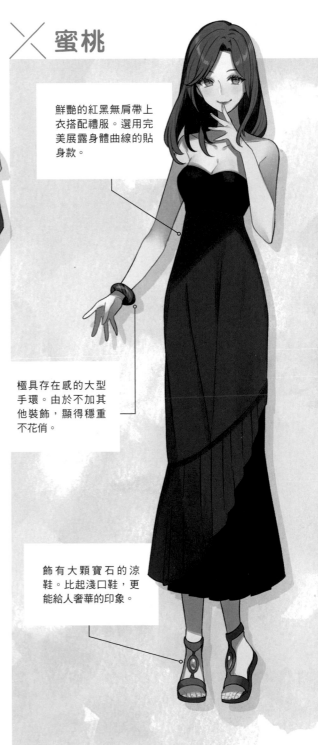

極具存在感的大型手環。由於不加其他裝飾，顯得穩重不花俏。

飾有大顆寶石的涼鞋。比起淺口鞋，更能給人奢華的印象。

鋒芒

"積極向鎖定的 獵物進攻"

臉型 ▶ **冷酷**

讓人意識到肉體
美的豐唇極富魅力。
用以黑色系收尾的
時尚眼神吸引目標接近。

POINT
化妝重點

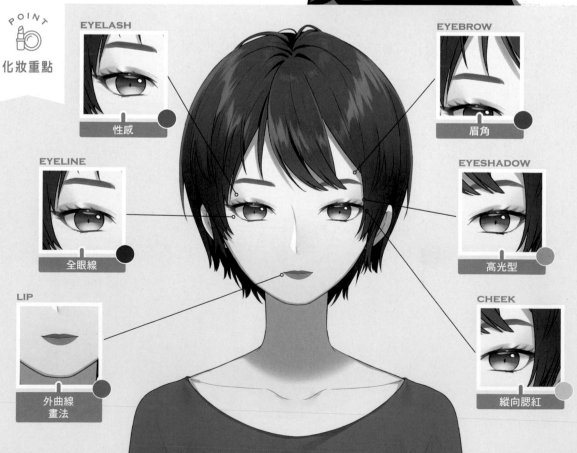

EYELASH
性感

EYEBROW
眉角

EYELINE
全眼線

EYESHADOW
高光型

LIP
外曲線
畫法

CHEEK
縱向腮紅

FACE CHANGE

推薦臉型
臉型 ▶ **活潑**

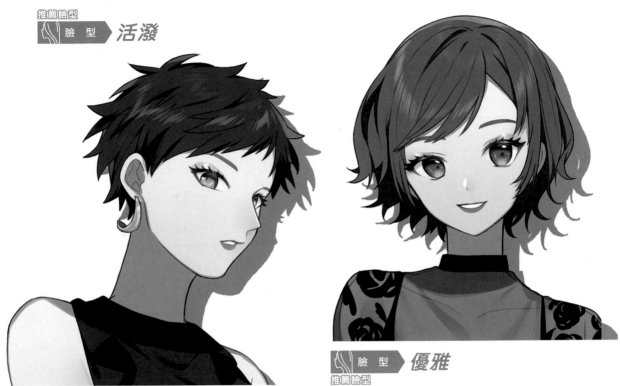

臉型 ▶ **優雅**
推薦臉型

Fashion × Colour

露出肌膚的罩杯式上衣搭配強調身體曲線的緊身牛仔褲。
是突顯身體曲線的穿搭。

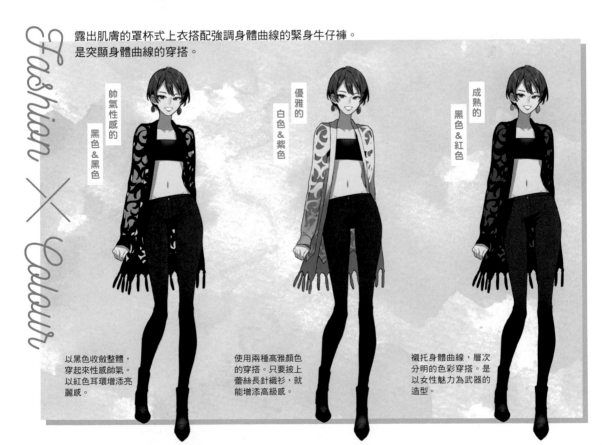

帥氣性感的
黑色＆黑色

優雅的
白色＆紫色

成熟的
黑色＆紅色

以黑色收斂整體，
穿起來性感帥氣。
以紅色耳環增添亮
麗感。

使用兩種高雅顏色
的穿搭。只要披上
蕾絲長針織衫，就
能增添高級感。

襯托身體曲線，層次
分明的色彩穿搭。是
以女性魅力為武器的
造型。

戲劇性

" 刺激的
　　推薦妝容 **"**

臉型 → *優雅*

眼影使用高光型
及圍繞型的組合，
強調魅力雙眸。
豐唇妝使妝容更妖豔。

POINT
化妝重點

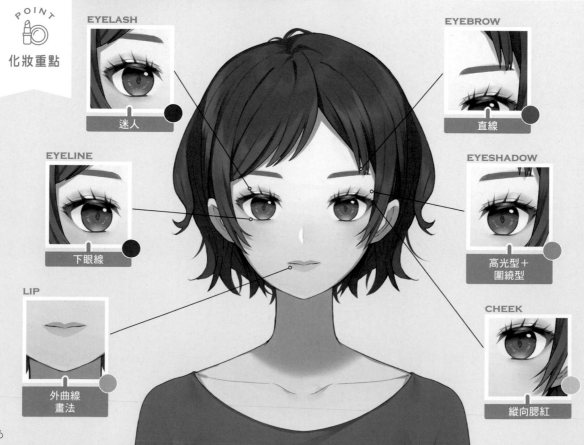

EYELASH
迷人

EYEBROW
直線

EYELINE
下眼線

EYESHADOW
高光型＋
圍繞型

LIP
外曲線
畫法

CHEEK
縱向腮紅

FACE CHANGE

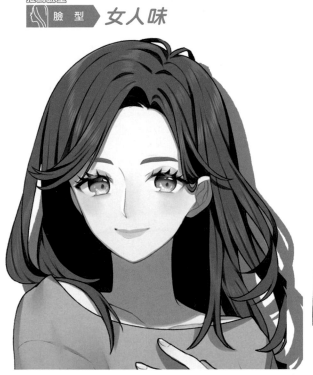

推薦臉型
臉型 **女人味**

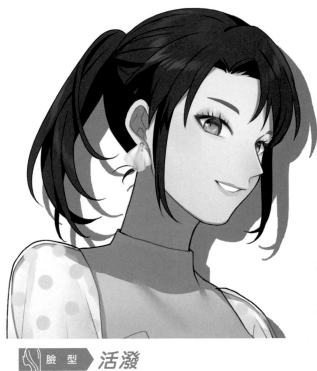

臉型 **活潑**
推薦臉型

大膽祖露的酥胸、從禮服開衩中若隱若現的長腿極具魅力。
為吸引眾人目光的派對穿搭。

Fashion × Colour

成熟氣氛濃厚的
黑色

清秀有女人味的
白色

散發妖豔光芒的
紅色

美麗性感的派對禮
服。裝飾下擺的亮
片若有似無地強調
開衩。

白色是清秀的顏色，
能讓整體感覺不會過
於性感。使金色顯得
高雅，不會格外刺
眼。

優雅的紅色有著引
人注目的壓倒性存
在感。散發豪華魅
力，擄獲人心。

情趣

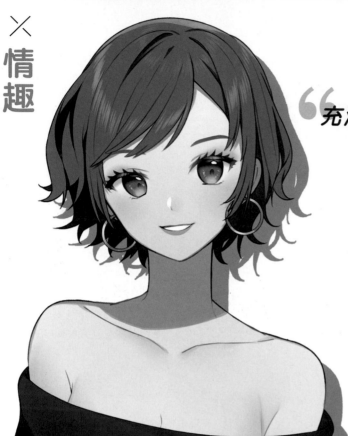

> 充滿氣氛的
> 成熟風韻

臉型 ▶ 優雅

藉由眼尾降低捲翹度的
睫毛塑造下垂眼。
在亮麗的五官
加入可愛要素，
是經過精心計算的妝容。

POINT
化妝重點

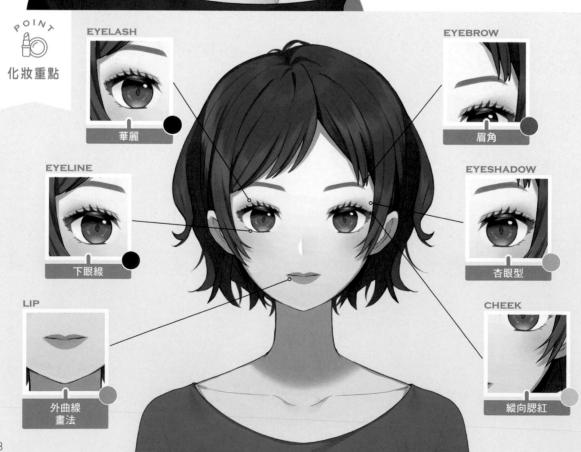

EYELASH
華麗

EYEBROW
眉角

EYELINE
下眼線

EYESHADOW
杏眼型

LIP
外曲線
畫法

CHEEK
縱向腮紅

FACE CHANGE

推薦臉型
臉型 **冷酷**

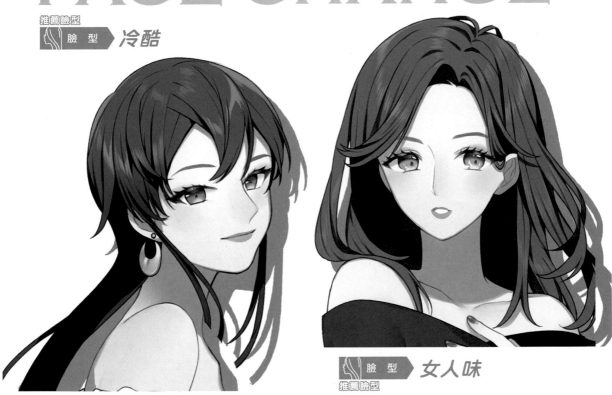

臉型 **女人味**
推薦臉型

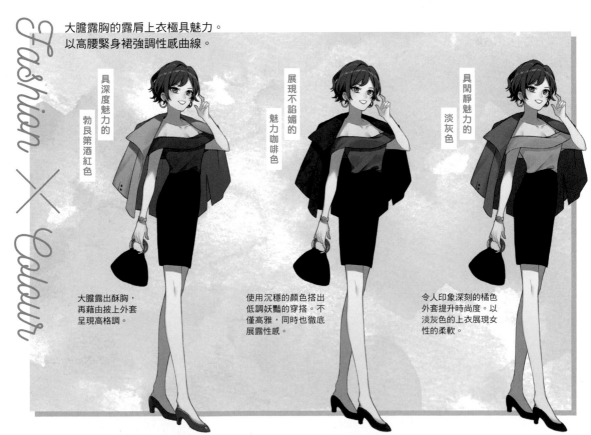

大膽露胸的露肩上衣極具魅力。
以高腰緊身裙強調性感曲線。

Fashion ✕ Colour

具深度魅力的
勃艮第酒紅色

大膽露出酥胸，
再藉由披上外套
呈現高格調。

展現不詔媚的
魅力咖啡色

使用沉穩的顏色搭出
低調妖豔的穿搭。不
僅高雅，同時也徹底
展露性感。

具閑靜魅力的
淡灰色

令人印象深刻的橘色
外套提升時尚度。以
淡灰色的上衣展現女
性的柔軟。

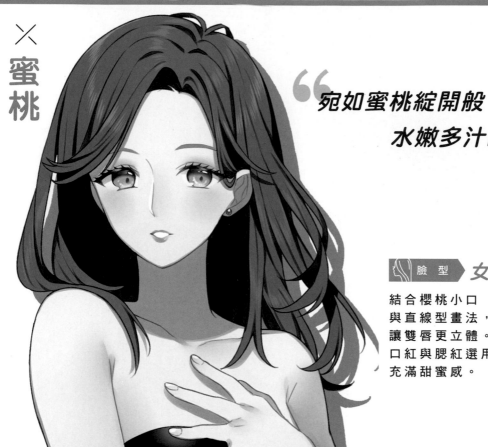

蜜桃

"宛如蜜桃綻開般
水嫩多汁的妝容"

臉型 ▶ 女人味

結合櫻桃小口
與直線型畫法，
讓雙唇更立體。
口紅與腮紅選用蜜桃色，
充滿甜蜜感。

POINT
化妝重點

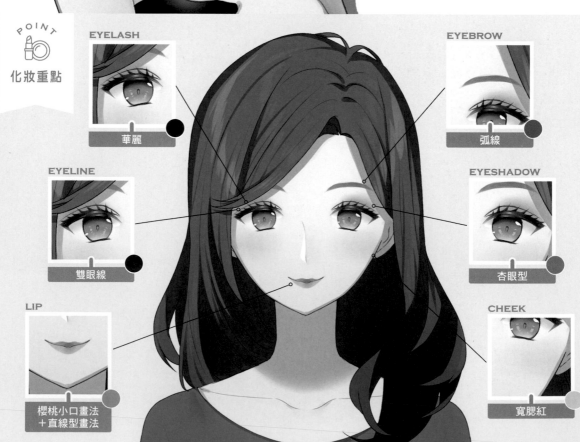

EYELASH
華麗

EYEBROW
弧線

EYELINE
雙眼線

EYESHADOW
杏眼型

LIP
櫻桃小口畫法
＋直線型畫法

CHEEK
寬腮紅

FACE CHANGE

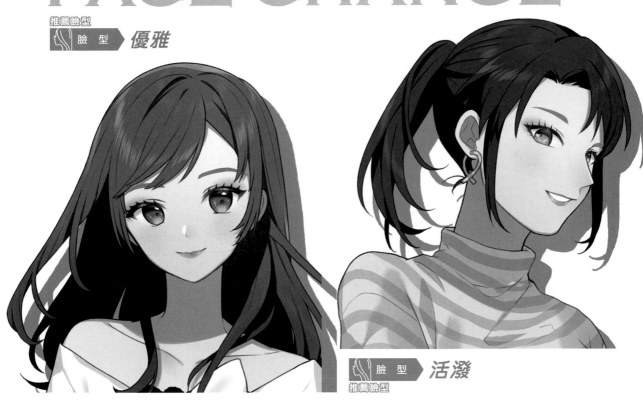

推薦臉型
臉 型 **優雅**

臉 型 **活潑**
推薦臉型

Fashion × Colour

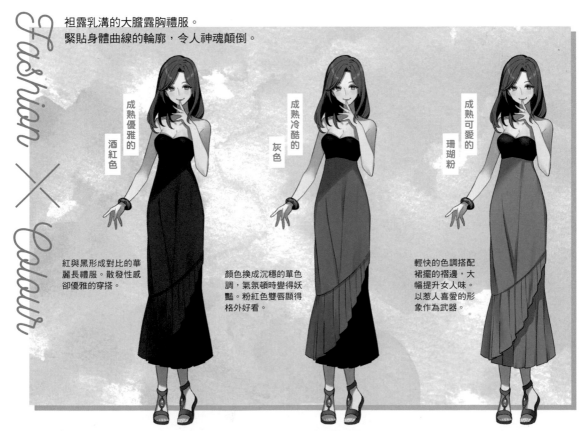

袒露乳溝的大膽露胸禮服。
緊貼身體曲線的輪廓，令人神魂顛倒。

成熟優雅的
酒紅色

紅與黑形成對比的華
麗長禮服。散發性感
卻優雅的穿搭。

成熟冷酷的
灰色

顏色換成沉穩的單色
調，氣氛頓時變得妖
豔。粉紅色雙唇顯得
格外好看。

成熟可愛的
珊瑚粉

輕快的色調搭配
裙擺的褶邊，大
幅提升女人味。
以惹人喜愛的形
象作為武器。

4

下面要介紹以眼眶微微泛紅的兔臉妝為首的動物為主題趨勢妝容化妝技巧。

◎1眉彩／2眼線／3睫毛膏／4眼影／5腮紅／6口紅

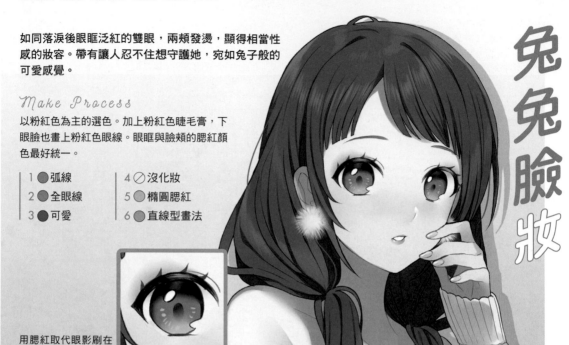

如同落淚後眼眶泛紅的雙眼，兩頰發燙，顯得相當性感的妝容。帶有讓人忍不住想守護她，宛如兔子般的可愛感覺。

Make Process

以粉紅色為主的選色。加上粉紅色睫毛膏，下眼瞼也畫上粉紅色眼線。眼眶與臉頰的腮紅顏色最好統一。

1 ● 弧線	4 ⊘ 沒化妝
2 ● 全眼線	5 ● 橢圓腮紅
3 ● 可愛	6 ● 直線型畫法

用腮紅取代眼影刷在眼眶，呈現泛紅。

兔兔臉妝

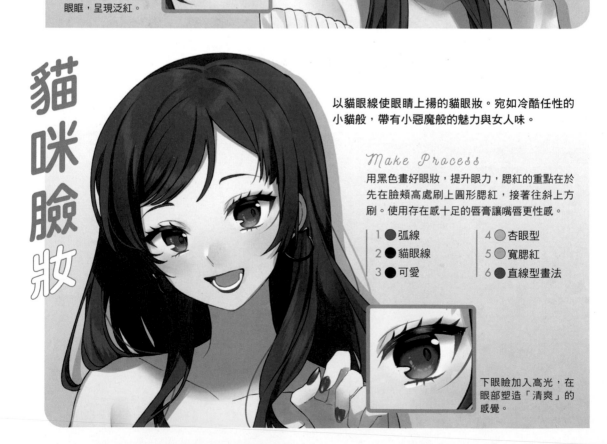

貓咪臉妝

以貓眼線使眼睛上揚的貓眼妝。宛如冷酷任性的小貓般，帶有小惡魔般的魅力與女人味。

Make Process

用黑色畫好眼妝，提升眼力，腮紅的重點在於先在臉頰高處刷上圓形腮紅，接著往斜上方刷。使用存在感十足的唇膏讓嘴唇更性感。

1 ● 弧線	4 ● 杏眼型
2 ● 貓眼線	5 ● 寬腮紅
3 ● 可愛	6 ● 直線型畫法

下眼瞼加入高光，在眼部塑造「清爽」的感覺。

渾圓的大眼睛如同小狗般給人友善印象，惹人憐愛的臉妝。重點在於用眼線畫出下垂眼，眉尾下垂，宛如一臉困惑似的。

Make Process

眉毛為圓頭直線眉，嘴唇使用有光澤感的裸色系畫豐唇妝。其他部位則用柔和色大面積刷上，完成可愛的表情。

1 ● 直線		4 ● 杏眼型	
2 ● 全眼線		5 ● 寬腮紅	
3 ● 可愛		6 ● 豐唇妝	

狗狗臉妝

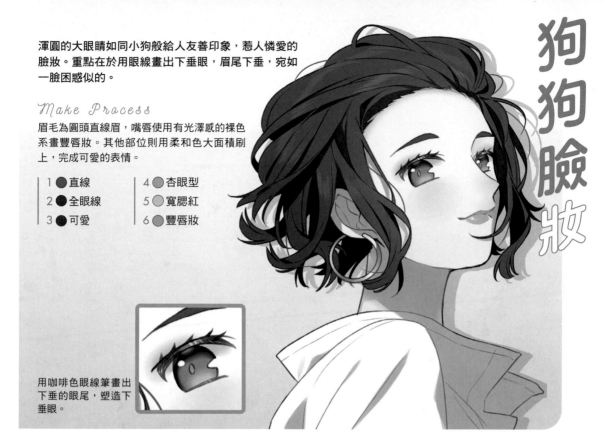

用咖啡色眼線筆畫出下垂的眼尾，塑造下垂眼。

狐狸臉妝

宛如狐狸般凜然，適合細長眼的妝。帶有成熟氣氛與神祕魅力的冰山美人妝容。

Make Process

腮紅選用藍色系粉紅米色，藉由從眼際延伸的腮紅來加強眼睛的銳利感。眼睫毛則特意維持原貌，更能強調眼睛。

1 ● 直線		4 ● 杏眼型	
2 ● 貓眼線		5 ● 狐狸腮紅	
3 ⊘ 沒化妝		6 ● 內曲線畫法	

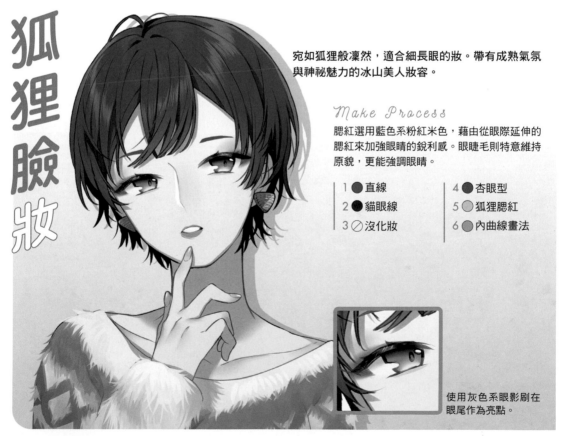

使用灰色系眼影刷在眼尾作為亮點。

插畫家

姐川　SOGAWA

Twitter：@sogawa66
HP：sogawa6615079.wixsite.com/sigsaite

現居東京的插畫家 。14歲時被「少女」一詞所迷倒。自此開始結合各種素材，製作引出少女魅力的插畫。極度熱愛蕎麥麵。

彩妝監修

AKI　**AKI**

HP：http://www.aki-hm.com

曾任職於青山、原宿的知名沙龍，以髮型師身分展開職涯。以時尚雜誌為中心，擔任廣告及藝人等的髮型師。曾榮獲美容界最大獎Japan Hairdressing Award等各項大獎。

動漫女角彩妝指南

MAKE UP BOOK FOR GIRL DRAWING
© 2020 Sogawa、GENKOSHA CO., LTD.
Originally published in Japan by GENKOSHA CO., LTD.,
Chinese (in traditional character only) translation rights arranged with
GENKOSHA CO., LTD., through CREEK & RIVER Co., Ltd.

出　　　版／楓書坊文化出版社
地　　　址／新北市板橋區信義路163巷3號10樓
郵 政 劃 撥／19907596　楓書坊文化出版社
網　　　址／www.maplebook.com.tw
電　　　話／02-2957-6096
傳　　　真／02-2957-6435
作　　　者／姐川
翻　　　譯／黃琳雅
責 任 編 輯／王綺
內 文 排 版／楊亞容
校　　　對／邱怡嘉
港 澳 經 銷／泛華發行代理有限公司
定　　　價／380元
出 版 日 期／2021年6月

國家圖書館出版品預行編目資料

動漫女角彩妝指南 / 姐川作；黃琳雅譯.
-- 初版. -- 新北市：楓書坊文化出版社,
2021.06　面；　公分

ISBN 978-986-377-680-2（平裝）

1. 動漫　2. 人物畫　3. 繪畫技法

947.41　　　　　　110005477